U0030948

世界名畫家全集 何政廣主編

魯東 Odilon Redon

何政廣◉編著

藝術家出版社

世界名畫家全集

象徵主義代表畫家

魯東
Odilon Redon

何政廣●編著

藝術家出版社

目 錄

前言（何政廣撰文）..6

**象徵主義代表畫家
魯東的生涯與藝術作品**（何政廣編著）............................ 8

● 魯東的秘密花園... 8

● 鄉村田野長大的少年.. 10

● 在波爾多初學繪畫... 15

● 進入巴黎學院派畫家傑洛姆教室學習............................ 16

● 從對自然寫生作畫出發.. 22

●「黑色的時代」：木炭素描與石版畫創作........................ 27

● 石版畫集《夢中》、《愛倫坡》..................................... 34

●《起源》石版畫集.. 50

●《聖安東尼的誘惑》石版畫集...................................... 58

● 魯東與文學家們的交流.. 62

● 從暗黑到光彩世界... 78

●〈閉眼〉──魯東轉變為色彩畫家的紀念碑作品.................. 82

● 亞里誕生──50歲畫家得到希望之光..............................85

● 魯東與盟友高更..............................89

● 魯東大回顧展名聲高揚..............................108

● 新傾向的象徵主義藝術..............................110

● 鐸梅西城堡餐館大裝飾畫..............................112

● 花草、人物、肖像畫..............................122

● 宗教故事繪畫..............................144

● 魯東的神話繪畫..............................158

● 魯東的裝飾繪畫..............................169

● 魯東與音樂..............................170

● 魯東的花卉植物..............................173

● 魯東書寫《給我自己》..............................190

● 關於我的藝術──魯東《藝術家的真心話》..............................194

魯東年譜..............................200

前 言

　　十九世紀末的象徵主義代表畫家中，創造出最具有豐富幻想世界的畫家首推奧迪隆‧魯東（Odilon Redon, 1840-1916）。

　　魯東1840年出生於法國的酒鄉波爾多。他體質虛弱，出生兩天即被送到波爾多西北方的貝爾巴德莊園親戚家，由乳母養育長大。童年歲月見到的荒涼風景，日後常出現在他的繪畫中，〈貝爾巴德的小徑〉就是魯東幻想的原風景。1858年他進入巴黎學院派畫家傑洛姆（Léon Gérôme, 1824-1904）畫室學畫。1863年魯東與波爾多銅版畫家布雷斯坦（Rodolphe Bresdin, 1822-1885）有親切交往，開始製作銅版畫。此時，魯東很佩服林布蘭特和德拉克洛瓦的作品。1870年以後居住於巴黎的蒙巴納斯，與畫家范談‧拉圖爾（Fantin-Latour, 1836-1904）有深交，並向他學習石版畫。1879年魯東發刊以《夢中》為題的十幅石版畫集，參加1884年舉行的第一屆獨立美展。1883年至1889年專心創作版畫。1891年時期與象徵派詩人們接觸，尤其和馬拉美（Stéphane Mallarmé, 1842-1898）交往密切。法國詩人波特萊爾（Charles Baudelaire）翻譯美國詩人愛倫坡（Edgar Allan Poe）的著作出版，魯東創作了《愛倫坡石版畫集》七幅，成為他重要版畫作品。

　　1899年，魯東在杜蘭‧呂耶畫廊舉行個展，受到識者讚賞。原本專注在黑與白構成世界的魯東，在1900年以後轉向油畫和粉彩畫創作，運用豐富華麗色彩描繪幻想的神話題材，並在花卉的描繪上顯出獨特才能，變身成為傑出的色彩畫家，畫面充滿了神秘色彩的世界。他即使是用油彩作畫，也能畫出看起來有如粉彩般的質感。代表作有〈大花束〉、〈阿波羅的戰車〉、〈維納斯的誕生〉、〈佛陀〉、〈閉眼〉、〈《惡之華》版畫集〉等。魯東的繪畫融入了音樂與文學，其作品具有強烈幻覺感的色彩和陰影於顏料的堆疊和揮灑之間，富有交響樂般的濃烈律動。

　　跟被閃耀的戶外光線所魅惑的莫內同年出生的魯東，在與印象派對立的世界，專注觀察人的內在層面。魯東帶有浪漫色彩的象徵主義繪畫風格，影響了後來的超現實主義與抽象藝術。這位十九世紀末葉的繪畫、版畫大家，真正在美術史上得到肯定地位是在他去世之後。巴黎的奧塞美術館最上層樓粉彩畫角落設有魯東專室。那比派畫家莫里斯‧德尼（Maurice Denis, 1870-1943）在1900年畫了一幅禮讚塞尚的名畫〈塞尚頌〉，一群年輕那比派畫家圍繞在塞尚的一幅靜物畫周圍，站立在左前方的是超過六十歲的畫家魯東。這幅油畫作品題為〈塞尚頌〉（圖見111頁），塞尚本人並不在畫面的人物中，只有他的靜物畫在畫面上。其實此畫在禮讚塞尚的同時，也是對魯東的禮讚，那比派畫家們圍繞在他的周圍。作此畫的德尼，明確說過：「魯東是我青年時代的老師----象徵派世代的理想形象----可以說是我們的馬拉美。」由此可見魯東對年輕畫家的影響力。

2018年8月寫於《藝術家》雜誌社

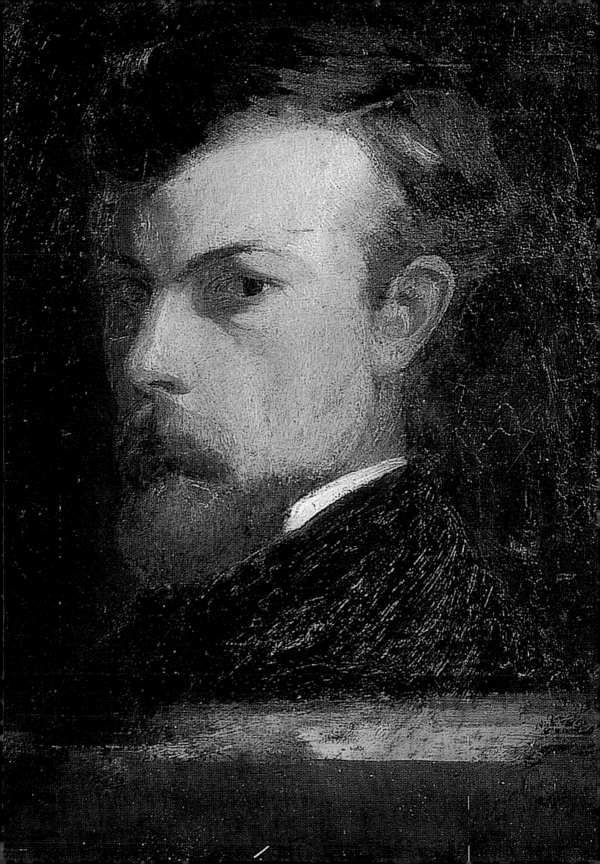

象徵主義代表畫家
魯東的生涯與藝術作品

魯東的秘密花園

奧迪隆‧魯東（Odilon Redon, 1840-1916），是與印象派畫家們同一世代的藝術家，他注視人心深處的內在世界，描繪出幻想的異形的意象而獨樹特異的繪畫風格，在現今世界深具魅力。魯東後半生追求色彩豐富的靜物畫，以植物為焦點，揉和了富有神秘性的人物造像，成為象徵主義的代表畫家。

東京的三菱一號館美術館，從2018年2月8日至5月20日舉行「魯東─秘密的花園」特展，展出九十幅作品，分別從

魯東
自畫像
1867
油彩畫布
41.7×32cm
巴黎奧塞美術館藏
（第7頁）

魯東
大花束
1901
粉彩畫布
248.3×162.9cm
日本三菱一號美術館藏
（右頁圖，全圖見115頁）

巴黎奧塞美術館魯東專室陳列的〈佛陀〉、〈阿波羅的戰車〉

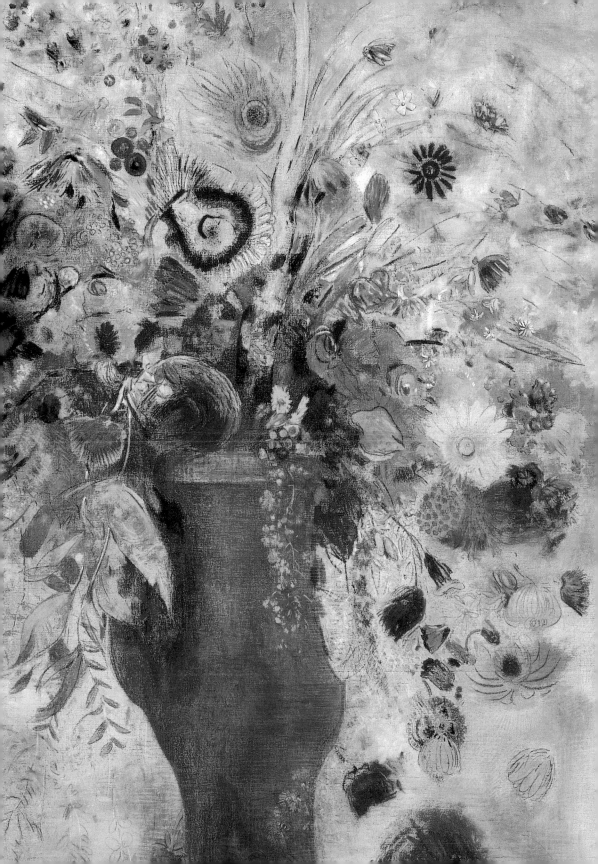

奧塞美術館、波爾多美術館、巴黎小皇宮美術館、紐約現代美術館、芝加哥美術館等借來作品，加上該館所藏法國鐸梅西男爵城堡餐館裝飾的大型粉彩畫〈大花束〉，以及同城堡餐館原有的十五件壁畫（現藏奧塞美術館），構成了大規模的魯東展。荷蘭的庫拉穆勒美術館在2018年夏季，舉行盛大魯東特展「文學與音樂——奧迪隆·魯東」，可見他在美術史的重要地位。

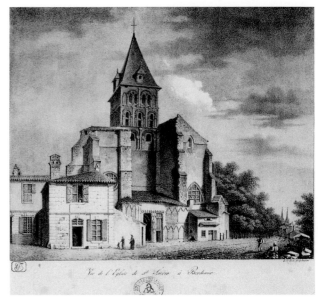

作者不詳
波爾多聖斯蘭教堂眺望
石版畫、紙
24.5×27.6cm
波爾多市立文書館藏

鄉村田野長大的少年

　　奧迪隆·魯東的父親佩德倫·魯東，原是1834年移居美國南東部紐奧良的法國人，他與一位十四歲法籍美國少女瑪莉·奧迪爾·葛倫結婚。兩人年齡相差二十歲。婚後第二年長男出生，取名艾爾尼斯特。五年後的1840年佩德倫·魯東與妻子回到法國定居於波爾多，數日後的4月20日，次男出生，父親命名他為佩德倫約翰，母親愛稱他為奧迪隆，奧迪隆成為他正式名字。出生後兩天，因為體質虛弱，寄養在波爾多郊外的貝爾巴德莊園親戚家，由乳母養育，直到十一歲才回到波爾多接受學校教育。

　　奧迪隆·魯東後來在自己寫的傳記中提到，他在貝爾巴德莊園度過寂寞的少年期，那裡是葡萄園及未耕作的私有地，點綴著

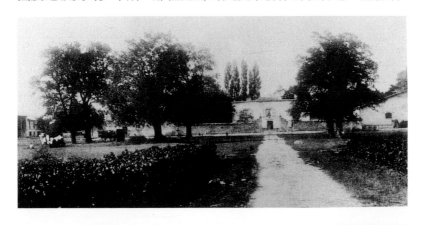

魯東童年時期渡過的貝爾巴德莊園

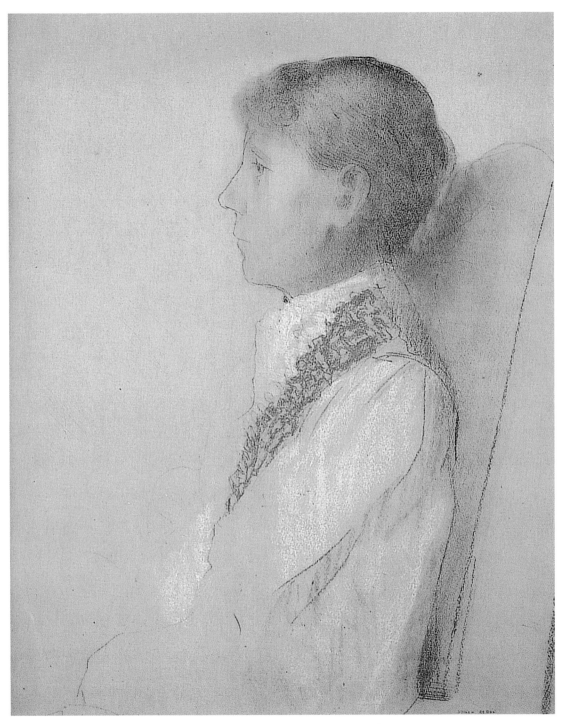

魯東　**魯東夫人肖像**　1905　粉彩、紙　55×44.5cm　巴黎奧塞美術館藏

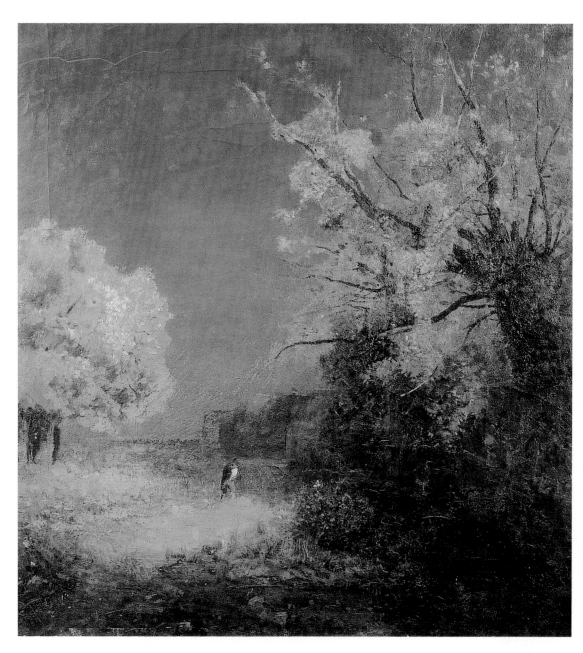

小沼澤與林木，單調的田間小路和葡萄園之外，就是一片荒
地。不過，這個地方是梅杜克葡萄酒產地。後來成為畫家的
奧迪隆‧魯東的妻子卡密回憶說，奧迪隆‧魯東對這裡的田
園生活很懷念，常在夏天回到貝爾巴德度假，這個地方是他
童年時代生活的原風景，培養他奇特空想癖的想像力。

魯東
貝爾巴德的小徑
年代不詳
油彩、紙
46.6×45.4cm
巴黎奧塞美術館藏

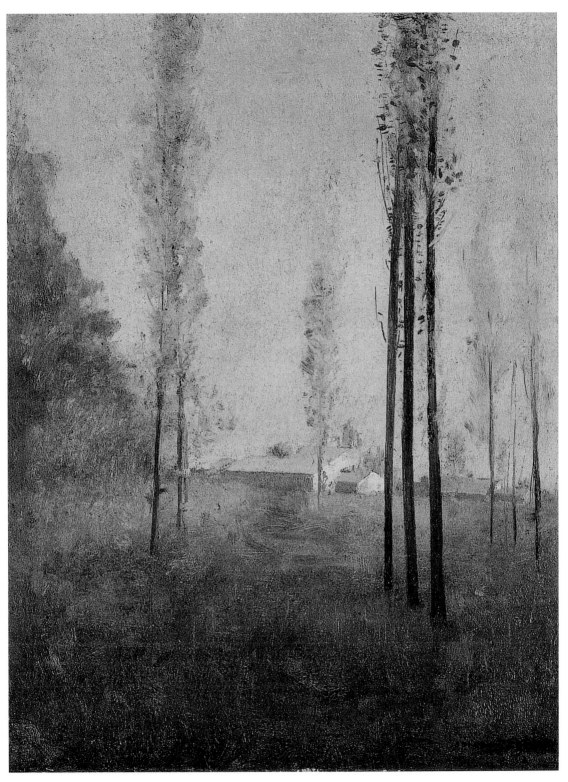

魯東　**貝爾巴德的白楊木**　年代不詳　油彩厚紙　25×19cm　日本岐阜縣美術館藏

斯達尼拉斯‧哥林　**阿布杜卡杜出航波爾多**　1850　水彩畫、紙　24×38.4cm　波爾多美術館藏
（阿布杜卡杜為阿爾及利亞首領）

斯達尼拉斯‧哥林　**萊特的農場**　水彩畫、紙　42×55cm　波爾多科學文藝藝術學院藏

在波爾多初學繪畫

魯東在他所著《給我自己》寫道：「我的生活，在都會與田園之間交互進行。田園的生活，得到休息，恢復體力，而有了新視野。都會生活，特別是巴黎的生活，是獲得知識的跳板。藝術家絕對要自己持續鍛鍊自己。」

1851年，魯東十一歲進入波爾多學校就讀。美術成績優異，素描得到優秀獎。此時，波爾多藝術之友會創設。從巴黎移居波爾多畫家斯達尼拉斯‧哥林（Stanislas Gorin, 1824-1874）入會。哥林擅長浪漫主義的歷史風景畫，在1850年代是波爾多美術界著名人物。他指導學生從基本寫生入手，摹仿英國水彩畫，是波爾多地方最好的繪畫教師，魯東最初學畫就受哥林的指導。

1857年，魯東十七歲，父母親要他學建築，進入新古典主義建築師路易伊波里特‧盧伯的工作室。同時魯東在波爾多植物園工作時，認識植物學家阿爾曼‧克列沃（Armand Clavaud），比魯東年長十二歲的這位學者，有豐富的藏書，透過克列沃的藏

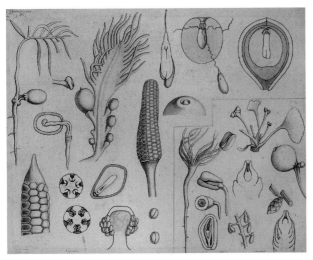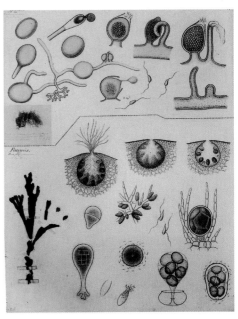

克列沃　**植物學素描1／標本畫5／裸子植物**　黑墨水畫、厚紙　50×60cm　波爾多植物園藏（左）

克列沃　**植物學素描2／標本畫30／藻類**　藻、黑墨水畫、厚紙　60×50cm　波爾多植物園藏（右）

書，他閱讀而認知瞭解到達爾文的進化論、哲學家史賓諾沙、文學領域的福樓拜、愛倫坡、波特萊爾等的近代文學。福樓拜的《包法利夫人》、波特萊爾的《惡之華》，都在1857年出版。愛倫坡的翻譯本也在同年出版。克列沃的引導使他發現文學的魅力。

進入巴黎學院派畫家傑洛姆教室學習

二十二歲時，魯東的父親要他投考國立美術學校建築科，但是口試失敗，打斷了他走向建築家的道路。然而卻使他如自己的願望接近做畫家的夢。1864年底，他進入巴黎學院主義重鎮傑洛姆（Jean-Léon Gérôme 1821-1904）的開放教室，重視輪廓線條素描等新古典主義繪畫的嚴格理性練習，對重感性的魯東來說是一種束縛。經過一年苦悶的修業生活，1865年底他定居波爾多，開始師事波希米亞版畫家魯道夫・布雷斯坦（Rodolphe Bresdin 1822-1885），學習銅版畫與石版畫技法。布雷斯坦雖然不如傑

魯東
十字軍
1860
油彩畫布
32×46cm
波爾多美術館藏

16

魯道夫・布雷斯坦　**善良的撒馬利亞人**　1861　石版畫、紙　56×44cm　法國波爾多美術館藏

布雷斯坦　**迪艾里・方丹寓言集插畫**　1878　石版畫、紙　25.5×20.5cm　波爾多美術館藏

魯東
二騎兵
1865
銅版畫
9.8×8cm
（上）

布雷斯坦
羅馬軍團
1856
銅版畫、紙
6.2×12.4cm
（下）

洛姆權威與聞名，但是他作品富有藝術至上主義的波希米亞靈
魂，對魯東後來走向帶有浪漫主義的傳奇的主題表現具有決定性
的影響。布雷斯坦黑白版畫對於光的表現刻畫出深沉精神性，啟
發魯東初期的黑色作品，顯現精神的光，代表作有〈淺瀨（小騎
兵）〉（入選巴黎沙龍展版畫部）、〈善良的撒馬利亞人〉。

魯東　**戰鬥**　1865　銅版畫　5.6×13.1cm　日本岐阜縣美術館藏（上）

魯東　**騎兵之戰**　1865-86　銅版畫、紙　8.2×11.9cm　日本岐阜縣美術館藏（下）

魯東　**淺瀨（小騎兵）**　1865　銅版畫紙　23.8×16.2cm　巴黎國立圖書館藏（左頁圖）

從對自然寫生作畫出發

魯東在最初的美術老師哥林的指導下，養成了對自然寫生作畫的習慣。他與學校時代校友亨利‧培德里赴庇里牛斯山地寫生，當時畫家們常去的寫生地布列塔尼、巴比松等，也是他作畫之地。以幻想作品知名的魯東，其實也畫了不少與自然直接對話的作品，如〈橡樹素描〉描繪活生生的橡樹生命力、〈樹（有樹的風景中的兩個人）〉、〈青空下的樹木〉、〈貝爾巴德的白楊木〉。1862至1868年魯東創作歷史風景畫〈龍塞沃峰的羅蘭〉，取材自十一世紀末法國最古的敘事詩《羅蘭之歌》，描述

魯東　**峽谷入口的樹**　1865　黑鉛筆畫　26×17cm　巴黎小皇宮美術館藏（上）
魯東　**西班牙風景**　1865　銅版畫　22.2×15.9cm　美國芝加哥美術館藏（下）

魯東　**橡樹素描**　1868　黑蠟筆、紙　32×25.5cm　巴黎羅浮宮美術館藏

魯東　**風景**　年代不詳　油彩畫布　39×48cm　日本岐阜縣美術館藏

魯東　**樹木習作**　1876　木炭、紙　49.3×38.2cm　美國芝加哥美術館藏

魯東
龍塞沃峰的羅蘭
1862-1868
油彩畫布
61×49cm
波爾多美術館藏
（左頁圖）

查里曼與巴斯克人戰爭的史實，當時以此悲劇改編的歌劇先後在巴黎和波爾多上演。魯東此畫原來要在波爾多歌劇院陳列，後來因入選1868年巴黎沙龍展，而在巴黎展出。魯東畫出查里曼大帝手下最佳的十二聖騎士之一羅蘭到達龍塞沃峰發覺敵人有四十萬大軍，而羅蘭軍隊僅兩萬人，羅蘭和他的十二騎士與敵人奮戰到底，全軍覆沒。魯東暗褐色襯托出騎在馬上的羅蘭，象徵羅蘭最後遵守騎士精神，因此而亡的氣氛。

「黑色的時代」：
木炭素描與石版畫創作

1870年7月19日，普法戰爭爆發，魯東從軍參加戰役，1871年1月普法戰爭結束，3月回到家鄉波爾多，翌年移居巴黎。1874年魯東參加詩人桑西爾·雷薩克夫人每週三在學院街自宅舉行的文學音樂沙龍，

魯東
守護天使
鉛筆畫、紙
24.1×32.2cm
日本岐阜縣美術館藏

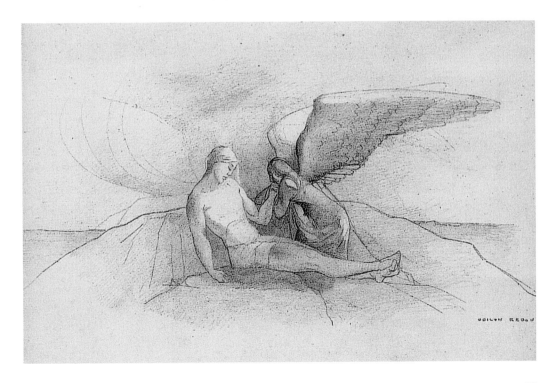

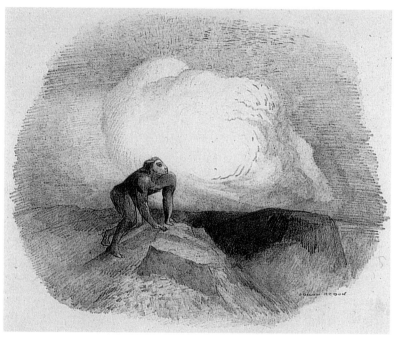

魯東
基督與使徒們（阿拉斯禮拜堂裝飾習作）
1870
鉛筆畫、紙
15.1×25cm
波爾多美術館藏
（上）

魯東
永遠向前的男子
1870
鉛筆畫、紙
18.5×22.5cm
日本岐阜縣美術館藏
（下）

認識畫家范談・拉突爾，拉突爾教他木炭素描轉印石版畫的方法。後來他多次參加雷薩克夫人的沙龍而認識比他小十二歲的卡密・華爾特，於1880年結婚，這個時期魯東的創作被稱為「黑色的時代」，泛指他創作木炭素描與石版畫，例如：〈不可思議之花〉、〈植物人〉、〈老天使〉等作品的時期，亦即他畫歷的前半期以「黑」色作品為代表。

圖見30、31頁

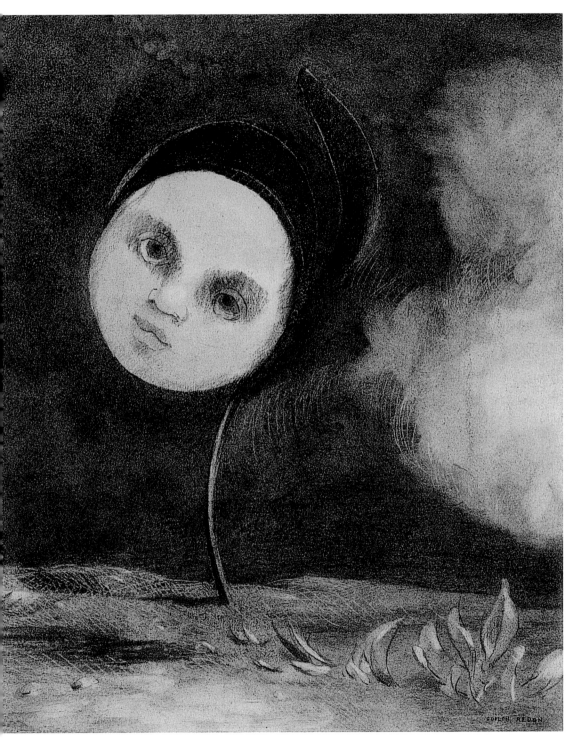

魯東　**不可思議之花**　1880　木炭、紙　40.4×33.2cm　美國芝加哥美術館藏

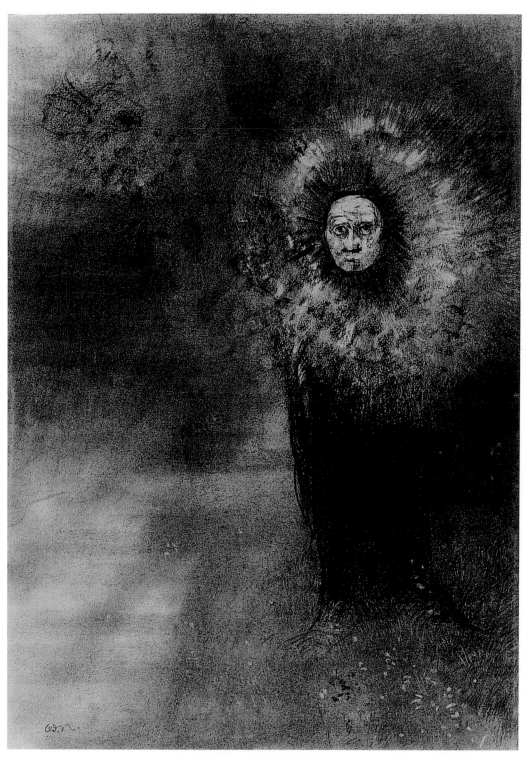

魯東　**植物人**　1880　木炭、紙　47.3×34.2cm　美國芝加哥美術館藏

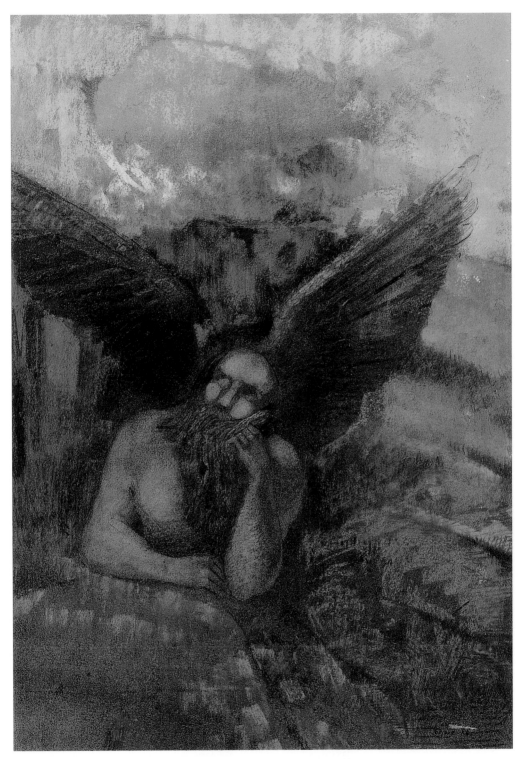

魯東　**老天使**　1875　粉彩畫、紙　51×36cm　巴黎小皇宮美術館藏

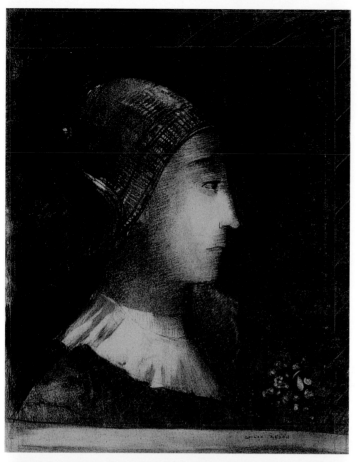

魯東
**摹繪德拉克洛瓦的〈站立在
米梭隆吉廢墟上的希臘〉**
1867
油彩畫布
46.3×32.4cm
波爾多美術館
（寄存奧塞美術館）
（右頁圖）

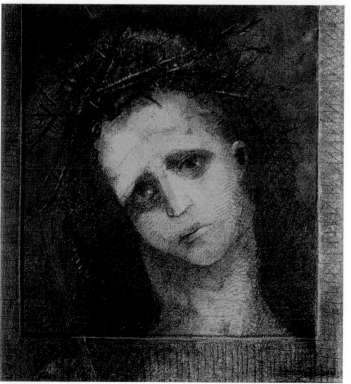

魯東
穿圍兜的側面像
1869-1879
木炭、紙
37×29cm
巴黎小皇宮美術館藏
（上）

魯東
荊冠頭部（基督頭部）
1877
木炭鉛筆、紙
31×28.5cm
巴黎小皇宮美術館藏
（左）

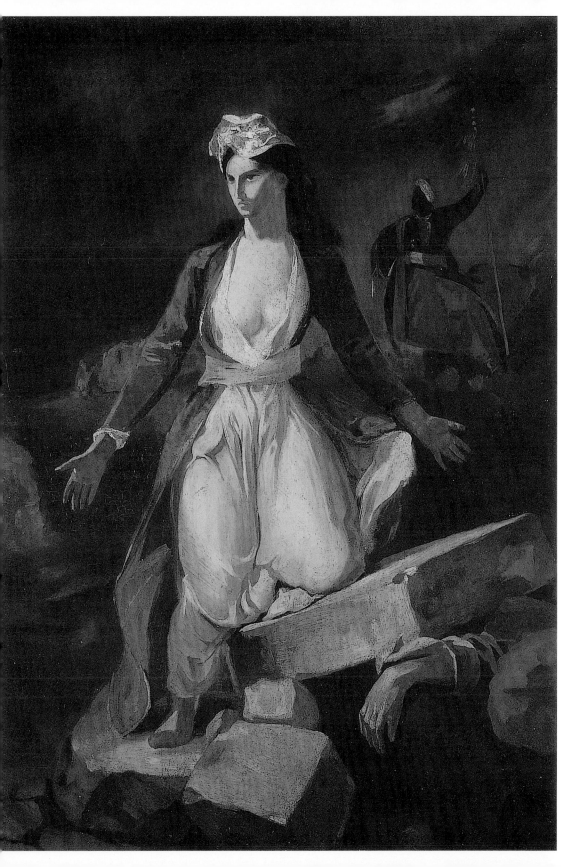

石版畫集《夢中》、《愛倫坡》

　　1879年魯東三十九歲，首次發行石版畫集《夢中》，並舉行木炭畫個展，進入1880年代，自然主義的時代思潮產生變化，1886年，詩人莫勒阿斯（Jean Moreas 1856-1910）在費加羅報發表「象徵主義宣言」，宣告新運動的開始，象徵主義時代的到來。這個時代，魯東的繪畫特徵成為象徵主義藝術的代表人物之一，受到文學家與青年藝術家的支持。

　　魯東在1870年代以作木炭畫為主。他想製作可以複數印製的版畫，一般石版畫是在石面上直接描繪再

魯東
水的守護神
1878
木炭、紙
46.6×37.6cm
美國芝加哥美術館藏

圖見38~44頁

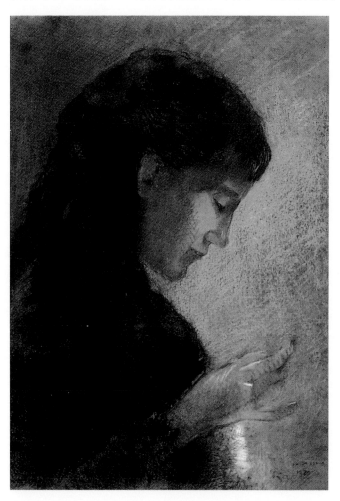

魯東
刺繡的魯東夫人肖像
1880
粉彩、紙
38×42cm
巴黎奧塞美術館藏

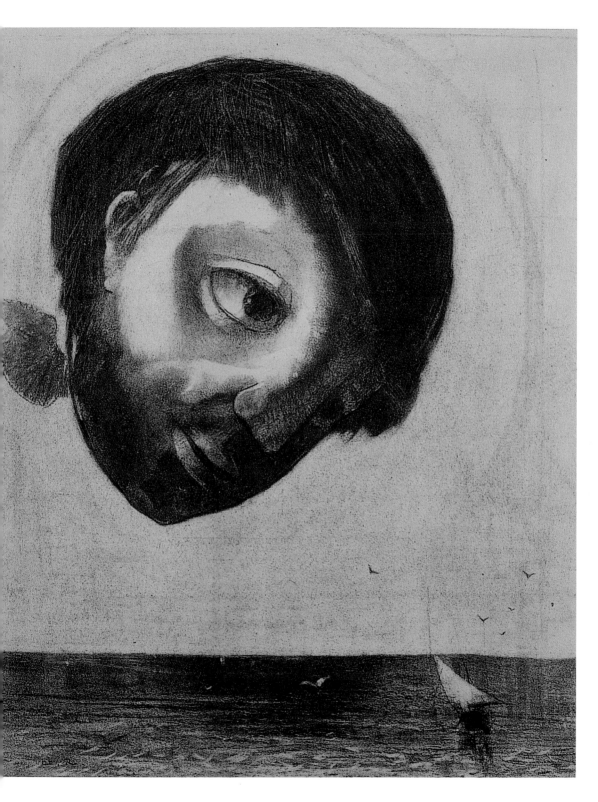

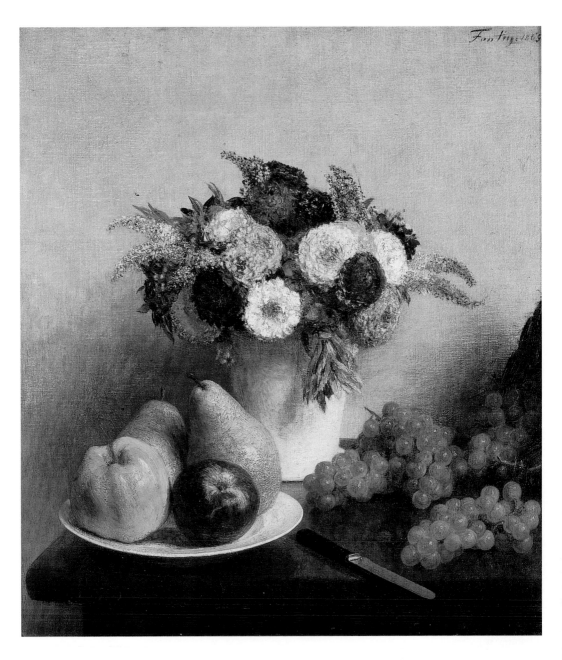

做處理，堅固石材的抵抗感，不易表現細緻
線條及他所想要的氣氛。1878年范談‧拉突
爾指導他的石版畫轉印法，從紙描轉印在石
版上，與素描的畫法相同。因此，魯東著手
版畫集的發行，首部石版畫集《夢中》，於

亨利‧范談‧拉突爾
靜物，花（花與水果）
1885
油畫、畫布
64×57cm

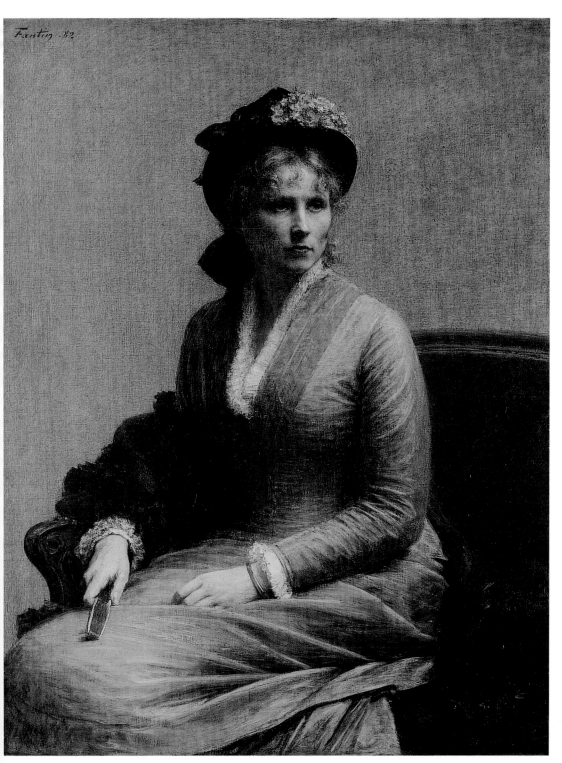

亨利‧范談‧拉突爾　**夏羅特‧杜布格**　1882　油畫、畫布　118×92.5cm　奧塞美術館藏

1879年限印25部，出版費用採預約訂購，預約者大半是出入雷薩克夫人沙龍的友人。《夢中》每一部由十一幅石版畫構成，描繪的內容包括顯微鏡、天體望遠鏡發達所認識的宇宙萬象，以及當時科學的進化論探索的話題，富有神秘的幻想氣氛。如〈1.孵化〉、〈2.發芽〉、〈8.幻視〉、〈3.車輪〉、〈5.皿之上〉等。

魯東
夢中　扉頁畫
1879
石版畫、紙
30.2×22.3cm
日本三菱一號美術館藏

魯東
《夢中》1.孵化
1879
石版畫、紙
32.8×25.7cm
（右上）

魯東
《夢中》2.發芽
1879
石版畫、紙
27.3×19.4cm
（左下）

魯東
《夢中》3.車輪
1879
石版畫、紙
23.2×19.6cm
（右下）

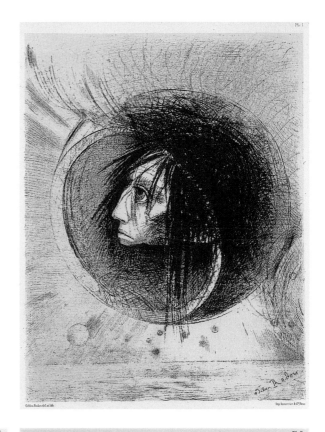

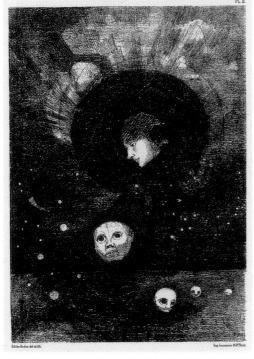

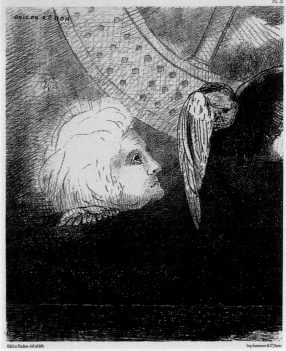

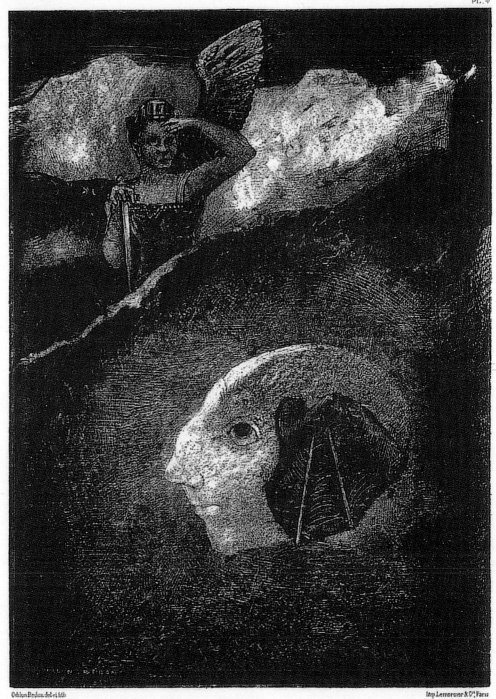

魯東　《夢中》4.冥府　1879　石版畫、紙　30.7×22.3cm

Odilon Redon del et lith.　　　　　　　　　　　　　　　Imp.Lemercier & Cⁱᵉ Paris.

魯東　《夢中》**5.賭博師**　1879　石版畫、紙　27×19.3cm　日本三菱一號美術館藏

魯東
《夢中》8.幻視
1879
石版畫、紙
27.4×19.8cm
（右頁圖）

魯東
《夢中》6.地精
1879
石版畫、紙
27.2×22cm
（上）

魯東
《夢中》7.貓人
1879
石版畫、紙
26.8×20.3cm
（下）

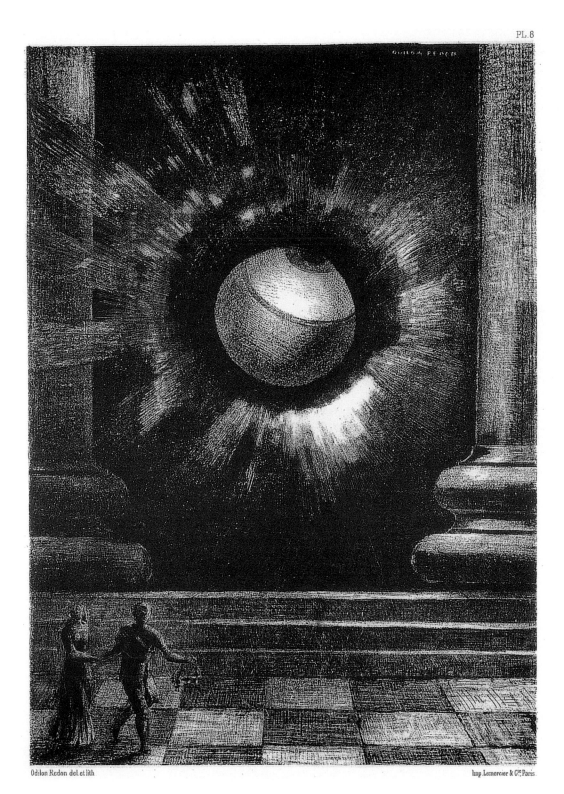

Odilon Redon del. et lith

Imp. Lemercier & Cie. Paris.

魯東
《夢中》9.悲情上昇
1879
石版畫、紙
26.7×20cm
（上左）

魯東
《夢中》10. 器皿上
1879
石版畫、紙
24.4×16cm
日本岐阜縣美術館藏
（上右）

　　1882年初，魯東出版第二本石版畫集《愛倫坡》。巨大的
眼球如氣球一般，它的底座台面上戴著一個小小的人頭，漂浮
於水面的上空。朝上的眼珠直視無限的空間。魯東的《愛倫坡
石版畫集》第一幅〈奇妙之眼如氣球飛向無限〉即是描繪上述
的畫面。這幅1878年木炭畫原作現藏於紐約現代美術館，石版
畫是由木炭畫轉印的作品。

　　《愛倫坡石版畫集》由七幅石版畫構成，以黑色的和諧
調性美感表達詩意魅力。魯東製作這套版畫集的背景，是因為

魯東
《愛倫坡石版畫集》
1.奇妙之眼氣球飛向無限
1882
石版畫、紙
26.2×19.8cm
日本岐阜縣美術館藏
（右頁圖）

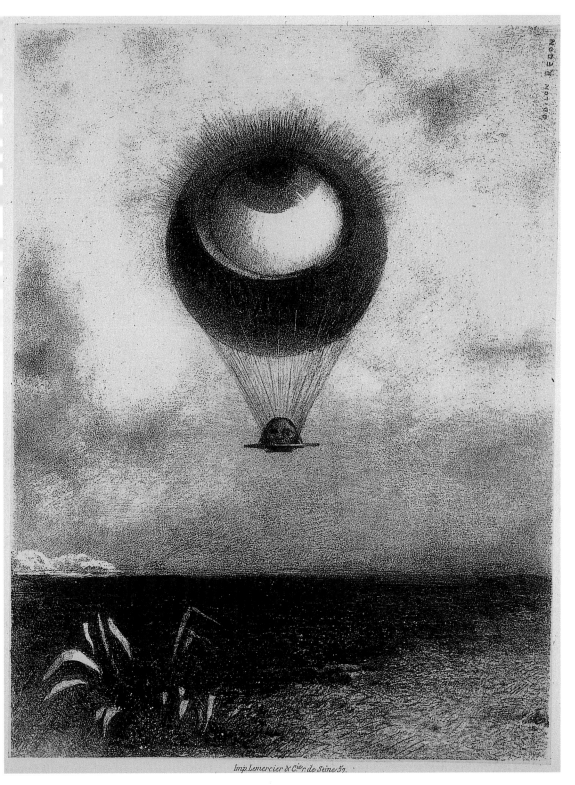

45

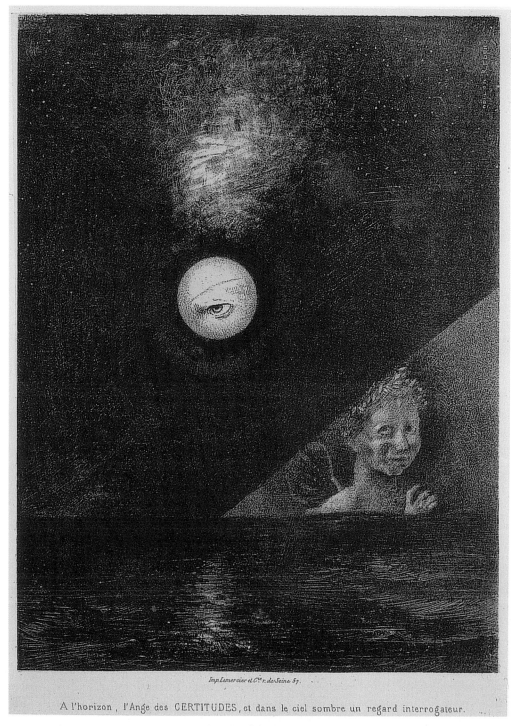

A l'horizon, l'Ange des CERTITUDES, et dans le ciel sombre un regard interrogateur.

魯東 《愛倫坡石版畫集》4. 在夜空中的水平線上的天使 1882 石版畫、紙 27.2×20.8cm

魯東
《愛倫坡石版畫集》6.狂氣
1882
石版畫、紙
14.5×20cm
（上）

魯東
《愛倫坡石版畫集》
2.憂愁的蕾諾亞出現在黑色
太陽前
1882
石版畫、紙
16.8×12cm
（左）

法國詩人波特萊爾將美國詩人、小說家愛倫坡的著作翻譯成法文出版，並對愛倫坡加以論述而受到影響。愛倫坡（Edgar Allan Poe 1809-1849）生於波士頓，本名埃德加·波，被尊崇為美國浪漫主義作家、詩人與文學評論家，1845年發表詩作《大鴉》，一夕成名。作品有《告密的心》、《黑貓》、《紅死病的面具》、《瓶中稿》、《夢中之夢》、《創作哲學》、《詩歌原理》、《金甲蟲》等數十部。此畫集並不是為愛倫坡著作所作的插畫，而是從其作品啟發而以自己感覺表現的新創作。〈告密的心〉是其中一幅，魯東畫出床板下的被害者之眼。

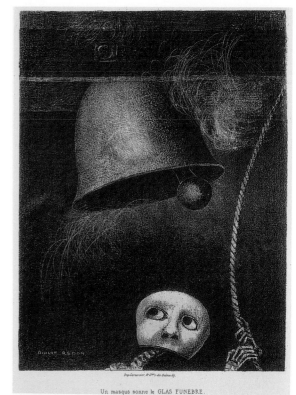

Un masque sonne le GLAS FUNEBRE.

魯東
《愛倫坡石版畫集》3. 假面聽到喪鐘聲
1882　石版畫、紙
26×19.2cm
私人藏
（上）

魯東
《愛倫坡石版畫集》5.告密的心
1883　木炭、紙
40×33cm
美國聖塔·巴巴拉美術館藏
（右）

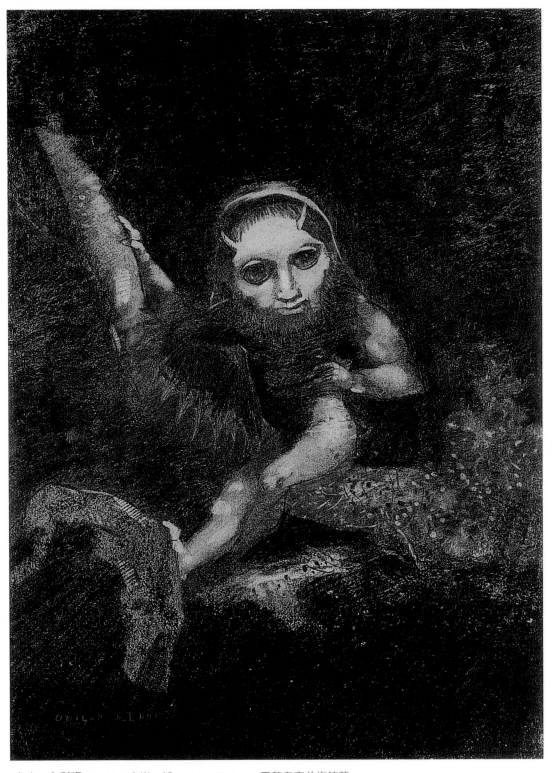

魯東　卡利班　1881　木炭、紙　47.8×37.7cm　巴黎奧塞美術館藏
「卡利班」是莎士比亞劇作《暴風雨》中的角色，為一荒島上不確定為人或動物的住民。

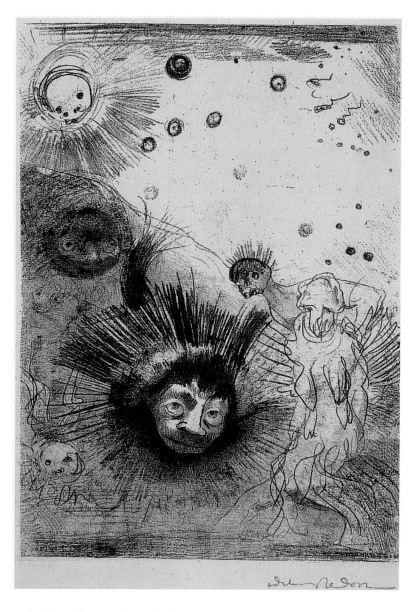

魯東
石版畫集《起源》
封面扉頁畫
1883
石版畫、紙
30×22.5cm
日本岐阜縣美術館藏

《起源》石版畫集

　　魯東的第三本石版畫集《起源》，發行於1883年，由
九幅石版畫作品構成。主題取材自達爾文的進化論。包
括有〈獨眼巨人漂浮岸邊獰笑〉、〈花中嘗試最初的視
覺〉、〈人類出現〉等。1886年魯東發表石版畫〈光的側面
像〉，刻畫一位女巫的側面像，在黑色背景襯托下顯出神

圖見52、53頁

圖見55頁

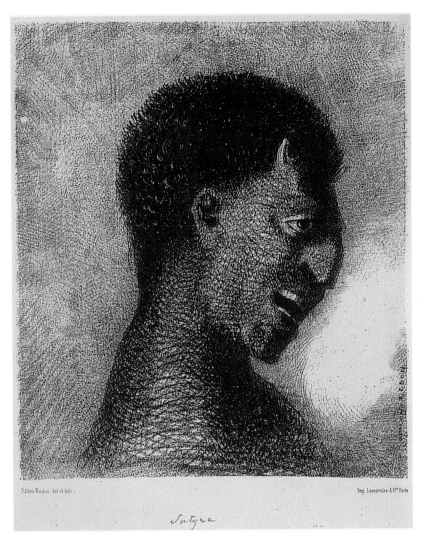

魯東
石版畫集《起源》
5. 撒杜洛斯
1883
石版畫、紙
23.8×20.8cm

秘之美。這是他從義大利文藝復興畫家法蘭傑斯卡（1420-
92）在阿勒左教堂描繪的希芭女王頭部觸發的靈感而創作出
來的作品。

　　1886年二月，布魯塞爾前衛文藝團體「二十人會」主辦
展覽會，魯東提出木炭畫8幅、石版畫10幅參展，獲得收藏
家艾德蒙・畢卡爾（1836-1924）、吉爾・杜斯特勒（1864-
1936）的支持，兩人都喜愛魯東的「黑」作品。1886年5月
巴黎舉行第八屆印象派畫展（印象派團體最後一次畫展），
魯東提出15幅黑色木炭畫參展。這兩次的展覽是作品展出絕
好的機會，觀眾非常踴躍。

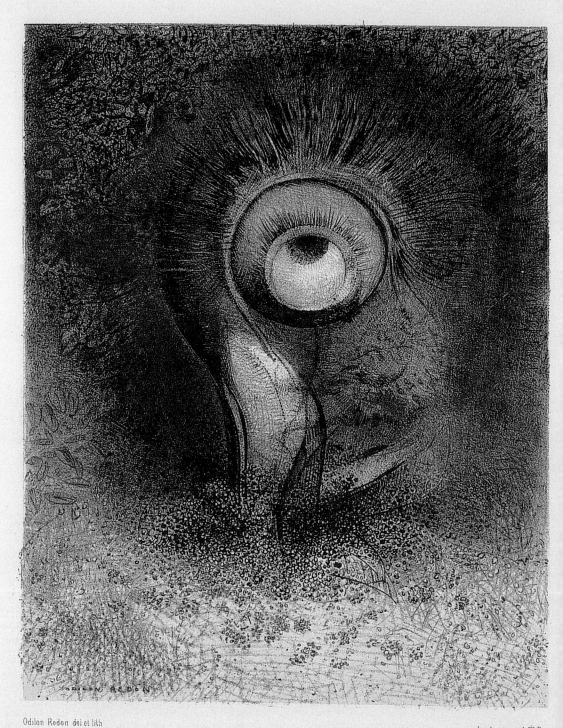

Odilon Redon del et lith

Imp. Lemercier & Cie Paris

52

魯東
《起源》2.花中嘗試最初的視覺
1883
石版畫、紙
22.3×17.2cm
日本岐阜縣美術館藏
（左頁圖）

魯東
《起源》3.獨眼巨人漂浮岸邊獰笑
1883
石版畫、紙
21.9×20cm
日本岐阜縣美術館藏

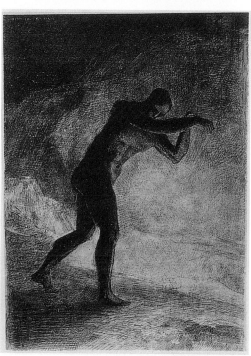

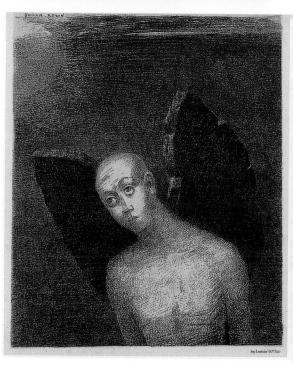

魯東　《起源》6.半人半馬族之勝利　1883　石版畫、紙　28.9×22.2cm　日本岐阜縣美術館藏（左上）

魯東　《起源》7.人類出現　1883　石版畫、紙　28×21cm　美國芝加哥美術館藏（左下）

魯東　紅死病的面具　1883　木炭、紙　43.7×35.8cm　紐約現代美術館藏（右上）

魯東　夜III・墜落天使展翼　1886　石版畫、紙　25.8×21.5cm　日本岐阜縣美術館藏（右下）

魯東　光的側面像　1886　石版畫、紙　34.4×24.2cm　日本岐阜縣美術館藏（右頁圖）

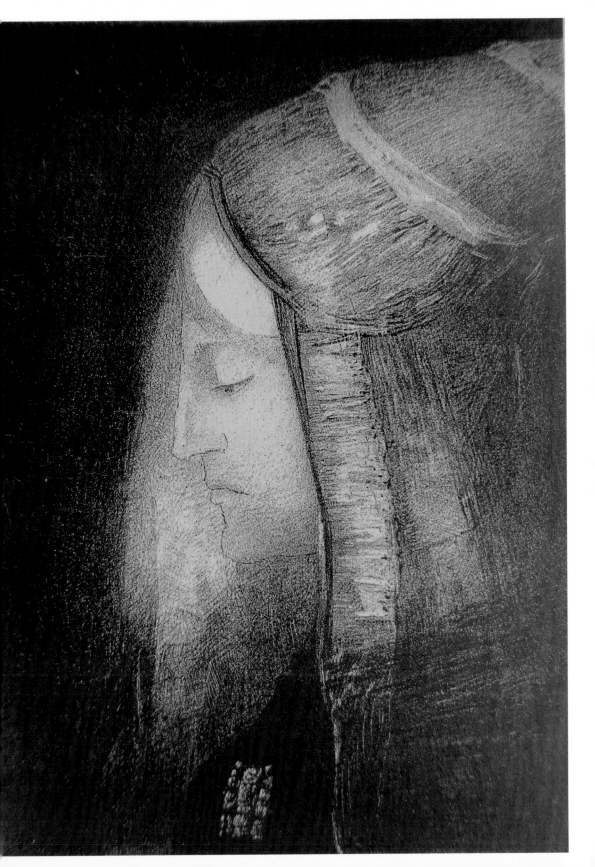

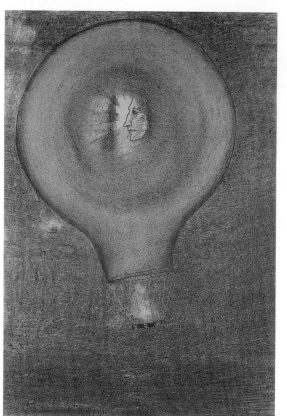

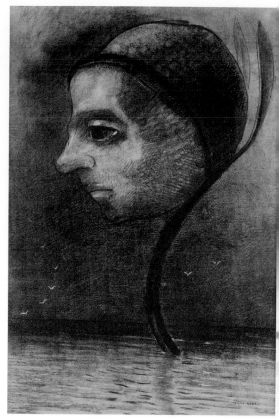

魯東
氣球
1883
木炭、紙
54×37.5cm
（上左）

魯東
沼澤之地
1880-1885
木炭、紙
52.1×36.3cm
（上右）

魯東
預言者
1885
木炭、紙
51.7×37.5cm
美國芝加哥美術館藏
（右頁圖）

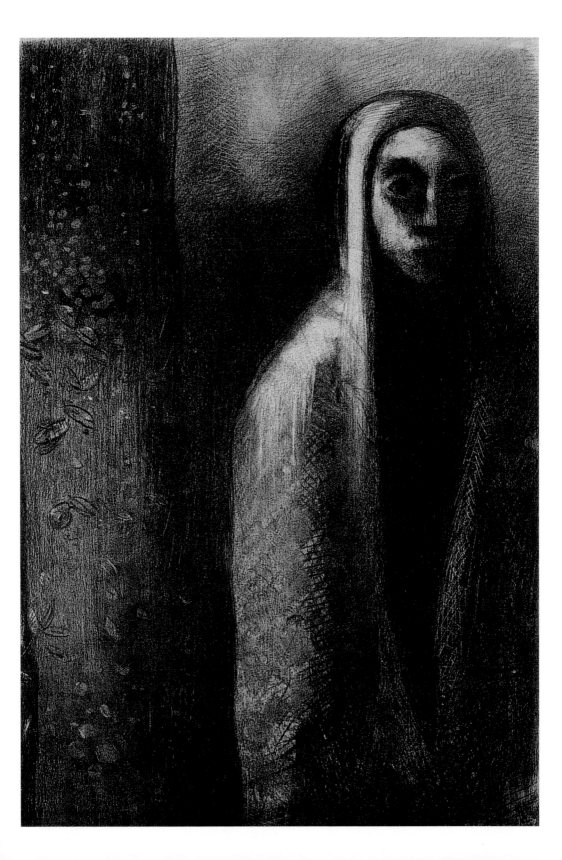

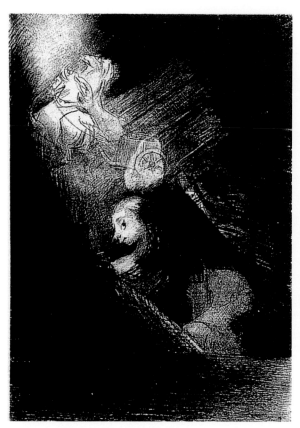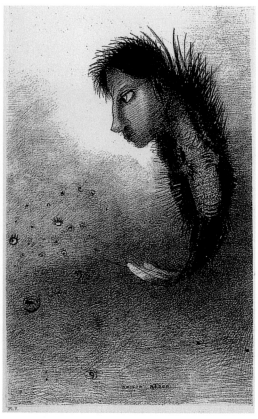

《聖安東尼的誘惑》石版畫集

　　魯東於1888年至1896年創作發行了三冊石版畫集，每冊14幅，總共42幅石版畫，都以《聖安東尼的誘惑（Tentation st. Antoine）》為主題。靈感來自福樓拜（Gustave Flaubert 1821-1880）1874年的小說，青年批評家愛彌爾・艾尼肯（Emile Hennequin, 1858-1888）於五年後推薦這部幻想小說是異形怪物的寶庫，魯東即著手予以繪畫化。

　　聖安東尼是歷史上的真實人物，3至4世紀時代基督教的聖人，修道院制度的創始者。福樓拜通過聖安東尼克服魔鬼種種誘惑的傳奇故事，以劇本的形式寫成，細緻描述聖安東尼一生中如何面對各種嚴酷的誘惑，說明科學與宗教是並行不悖的思想的兩極。全書由七章構成，從聖安東尼回憶開

魯東
**《聖安東尼的誘惑》
第一集1.寺院一角、士
兵、娼婦、雙頭白馬車**
1888
石版畫、紙
29×20.8cm
日本岐阜縣美術館藏
（上左）

魯東
**《聖安東尼的誘惑》
第一集1.人頭魚身奇妙
生物出現**
1888
石版畫、紙
27.6×17cm
日本岐阜縣美術館藏
（上右）

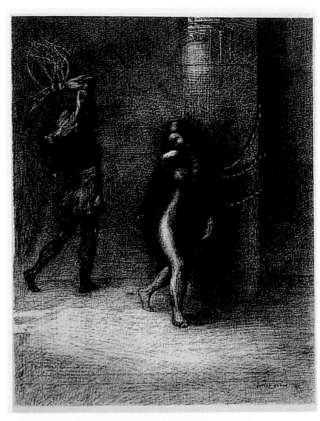

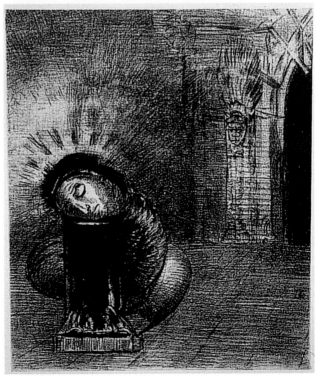

魯東
《聖安東尼的誘惑》第一集
見到長髮遮住的臉，我想起
安莫娜莉雅
1889
石版畫、紙
29×23.2cm
日本岐阜縣美術館藏
（上）

魯東
《聖安東尼的誘惑》第二集
2. 血色長蛹
1889
石版畫、紙
21.8×18.6cm
日本岐阜縣美術館藏
（右）

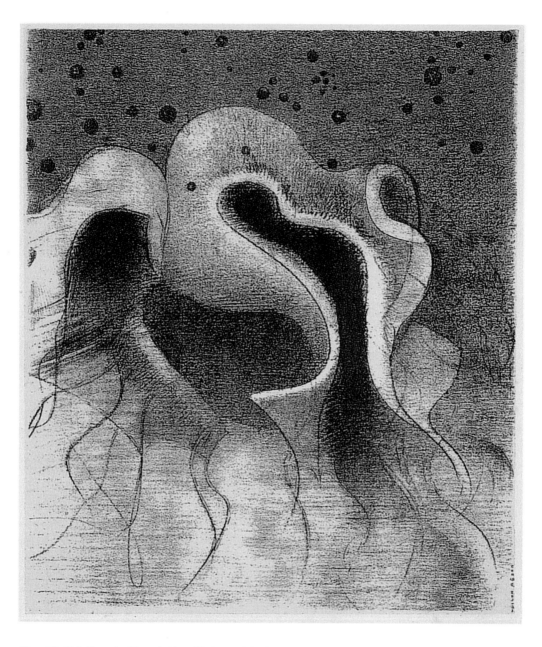

始，描摹食物、知識、金錢、權力、美色各種欲望對安東尼的
誘惑，最後魔鬼亦即科學的化身挾著安東尼，讓他閱遍大千世
界的眾生相，從而認識宇宙、自然，返回自然。魯東的《聖安
東尼的誘惑》石版畫集，將幻想小說中的聖人與魔鬼、古代異
教世界的異形予以形象化，畫面充滿神秘奇想，其中隱涵魯東
的幻想與表現力。

魯東
《聖安東尼的誘惑》
第三集22.海獸
1896
石版畫紙
22.5×19.5cm

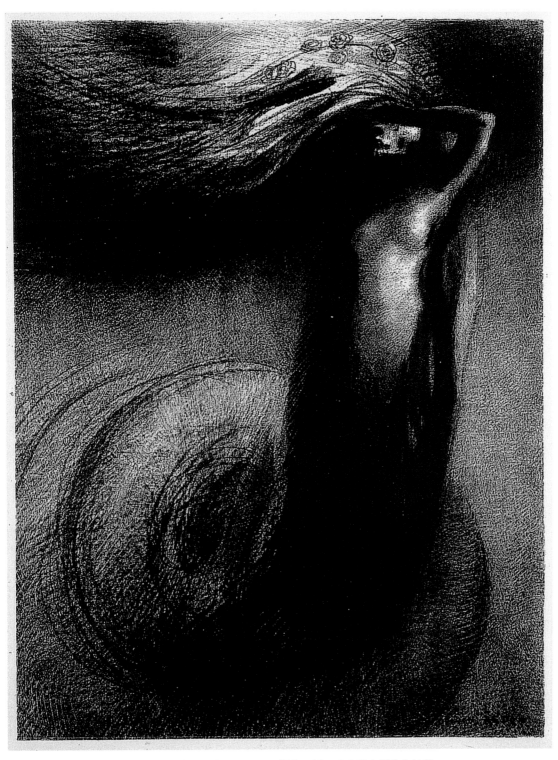

魯東　《聖安東尼的誘惑》第三集3.死神　1898　石版畫、紙　日本岐阜縣美術館藏

魯東與文學家們的交流

　　魯東的繪畫受到文學的啟示，而後來他的藝術又帶給文學啟示。影響魯東創作的文學家是愛倫坡（Edgar Allan Poe, 1809-1849）和波特萊爾（Charles Baudelaire, 1821-1867）。愛倫坡是美國詩人、小說家和文學批評家，美國浪漫主義運動要角之一，他發表過七十篇刻畫人間內在世界的懸疑驚悚小說及幻想小說。19世紀後半葉，波特萊爾將愛倫坡的小說及詩作翻譯成法文出版，給予法國象徵主義者很大影響。魯東從1870年代開始即熱衷愛倫坡的作品，〈大鴉〉是他取材自愛倫坡詩作的木炭畫。波特萊爾是法國近代詩先驅，1857年出版詩集《惡之華》。波特萊的美術批評給予魯東頗大影響。1890年魯東所作《惡之華》插畫集描繪出波特萊爾的顏面像。愛倫坡的詩和小說因為透過波特萊爾的翻譯出版而在法國聞名。

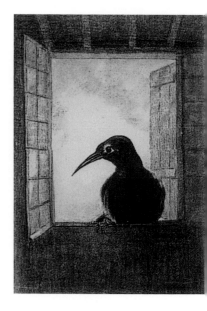

魯東
大鴉
1882
木炭、紙
39.9×27.9cm
加拿大國立美術館藏

魯東
《惡之華》版畫集
封面畫〈惡之華〉
1890
19×14.2cm

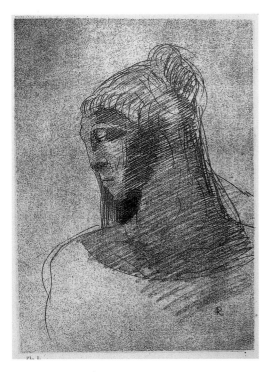

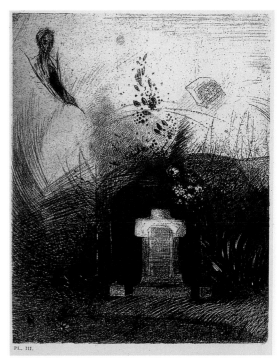

魯東　《惡之華》1.一丈高的無言女　1890　銅版畫　25×18.1cm（左上）
魯東　《惡之華》2.香水壜　1890　銅版畫　24.2×16.4cm（左下）
魯東　《惡之華》3.埋葬　1890　銅版畫　23.2×18.5cm（右上）
魯東　《惡之華》4異教徒的祈禱。快樂的幽靈　1890　銅版畫　17.8×11.5cm（右下）

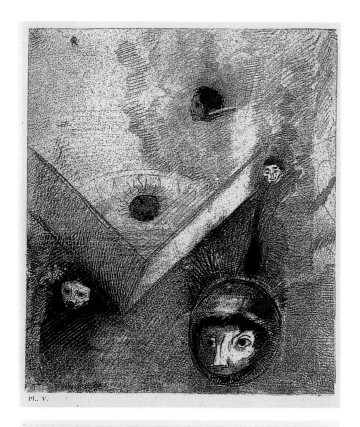

PL. V.

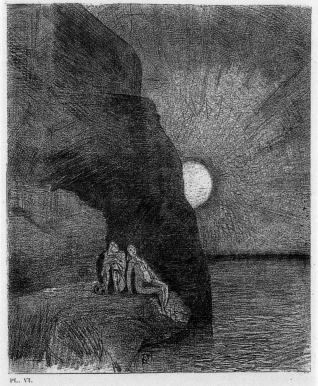

PL. VI.

魯東
《惡之華》5.深淵
1890
銅版畫
21.5×18.7cm
（上）

魯東
《惡之華》6.破壞
1890
銅版畫
21.3×18cm
（下）

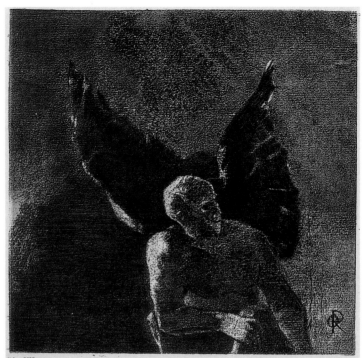

PL. VII.

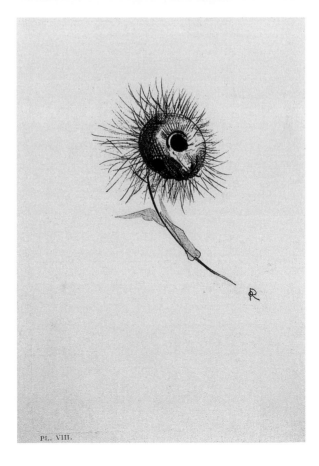

魯東
《惡之華》7.祈願
1890
銅版畫
17.2×17.8cm
（上）

魯東
《惡之華》8.末章插圖
1890
銅版畫、紙
11.8×9cm
日本岐阜縣美術館藏
（下）

PL. VIII.

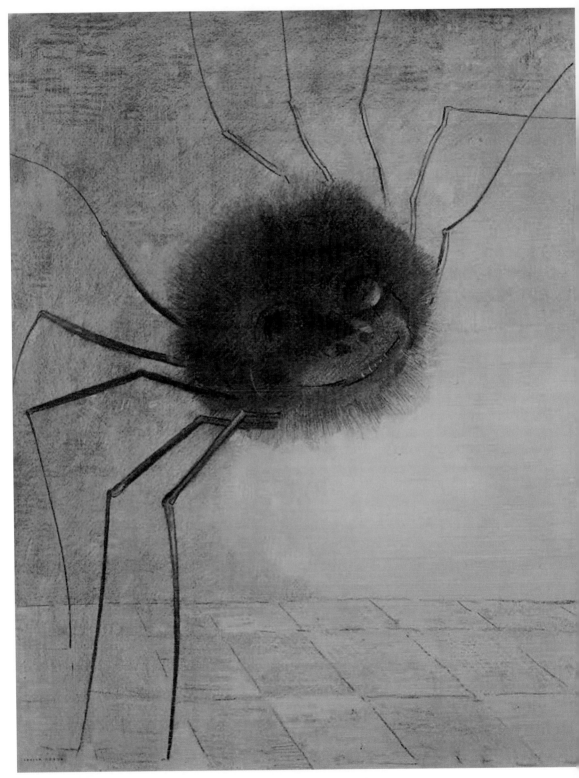

魯東　**笑面蜘蛛**　1881　木炭、紙　49.5×39cm　巴黎奧塞美術館藏

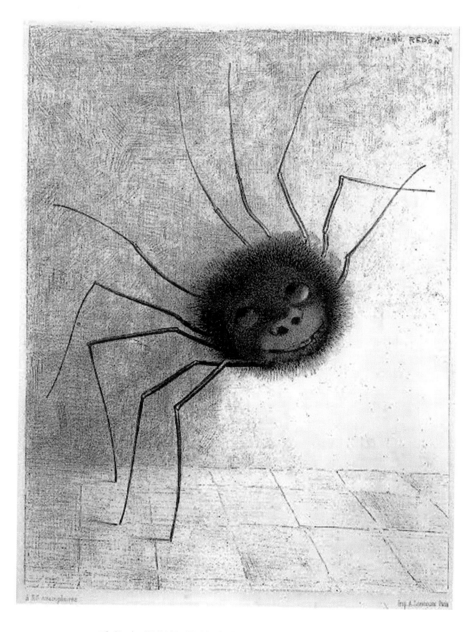

魯東
笑面蜘蛛
1887
石版畫、紙
27.7×21.7cm
日本岐阜縣美術館藏

　　受魯東藝術影響的文學家則有法國小說家尤斯曼斯（Joris-
Karl Haysman, 1848-1907）、比利時詩人維爾哈倫（Emile Verhaeren,
1855-1916）、法國象徵派詩人馬拉美（Stéphane Mallarmé, 1842-
1898）、法國文藝評論家艾尼肯（Emile Hennequin, 1858-1888）、
法國美術批評家梅里奧（André Mellerio, 1862-1943）等。尤斯曼
斯曾在他所著小說的主角房間採用魯東的作品〈笑面蜘蛛〉裝

飾牆面。維爾哈倫在他從自然主義轉向象徵主義的三部作品《夕暮》、《毀滅》、《黑色火炬》，請魯東設計扉頁畫。魯東是馬拉美熱心的擁護者，魯東則稱他為「我們的馬拉美」，並將石版畫〈哥雅頌〉獻給他。艾尼肯推崇魯東藝術的嶄新創意，兩人有親切交流，1888年，在魯東的眼前，艾尼肯溺死於塞納河。梅里奧是最早研究魯東的專家，1913年出版魯東版畫圖錄，今日已成為研究魯東必讀的版畫圖錄。1923年出版魯東評傳，他的著作《理想主義繪畫運動》請魯東創作扉頁插畫。

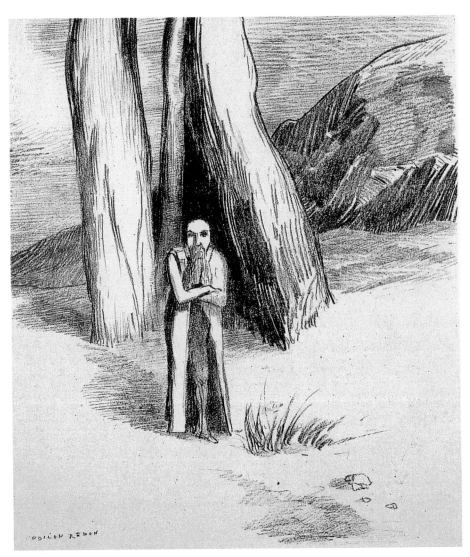

魯東　《哥雅頌》3.風景中的狂人　1885　石版畫、紙　22.7×19.3cm　日本三菱一號美術館藏

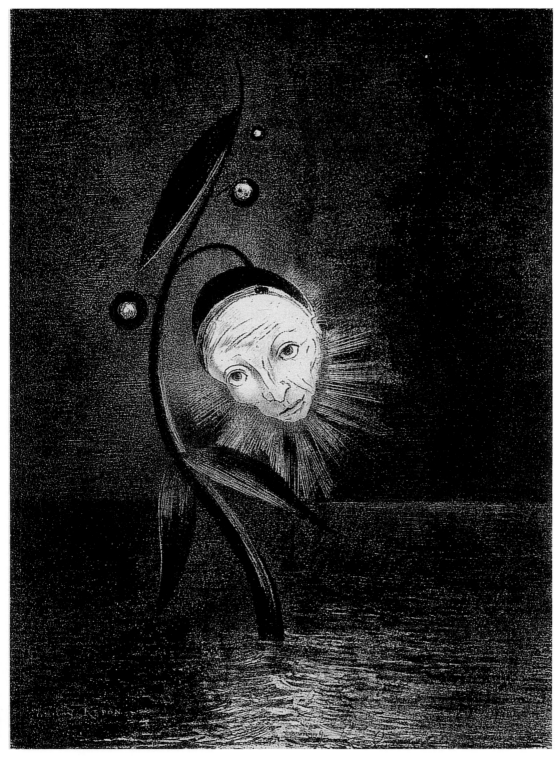

魯東 《哥雅頌》 2.沼澤之花、悲哀的人臉 1885 石版畫、紙 27.5×20.5cm 日本三菱一號美術館藏

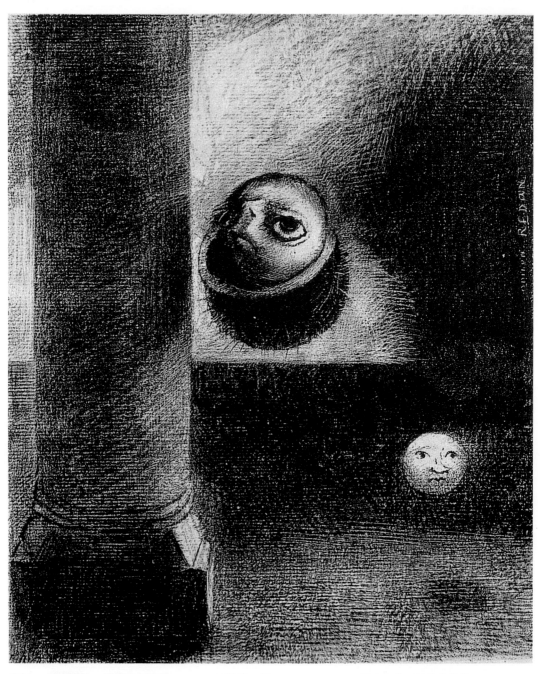

魯東　《哥雅頌》**4.胚芽存在於此**　1885　石版畫、紙　23.5×19.6cm　日本三菱一號美術館藏

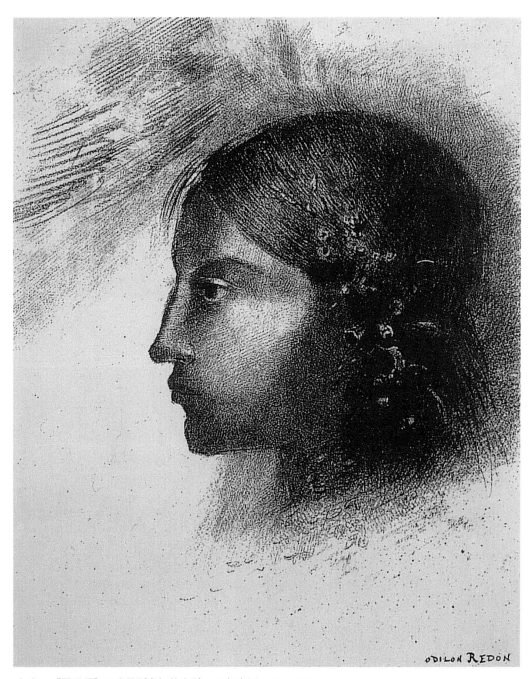

魯東　《哥雅頌》6.我見到睿智的女神　石版畫紙　26.2×21.4cm

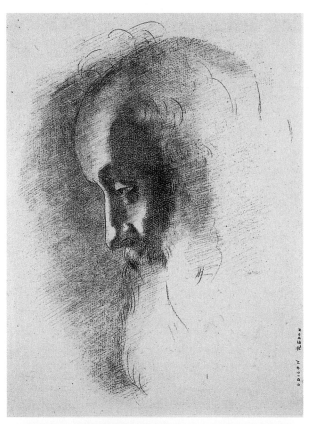

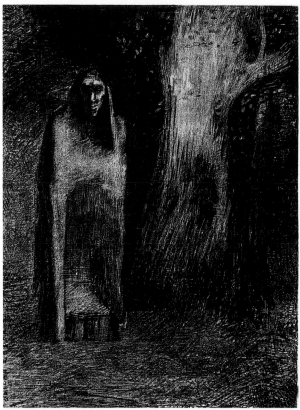

魯東
《夜》1.老年
1886
石版畫、紙
24.8×18.6cm
日本三菱一號美術館藏
（上）

魯東
《夜》2.夜晚風景中孤獨的男人
1886
石版畫、紙
29.3×22cm
日本三菱一號美術館藏
（左）

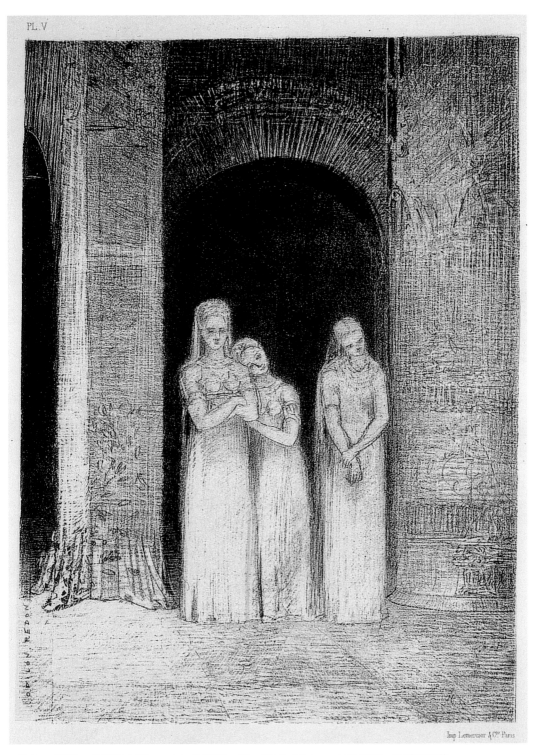

PL.V

ODILON REDON

Imp Lemercier & Cie Paris

魯東　《夜》**5.等待的女巫**　1886　石版畫、紙　28.7×21.2cm　日本三菱一號美術館藏

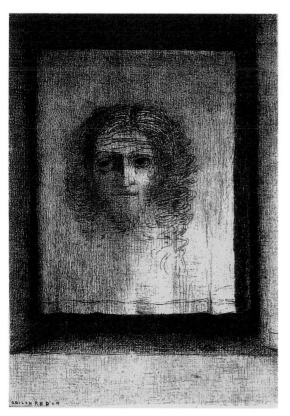

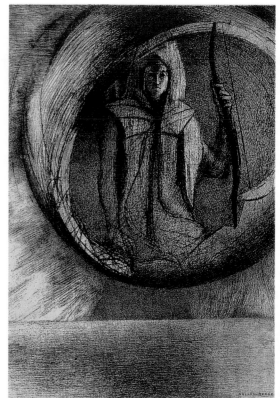

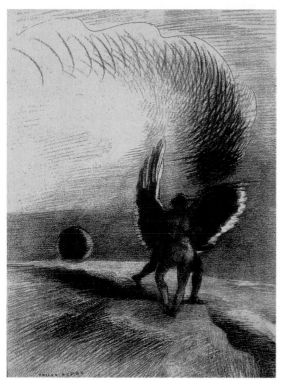

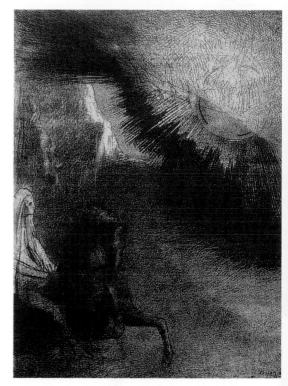

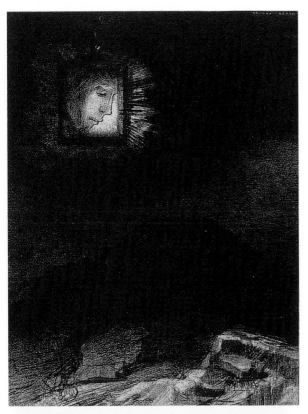

魯東
夢想（憶友人阿爾曼‧克列沃）
1.一枚帳，一個印刻
1891　石版畫
18.7×13.3cm
（左頁左上圖）

魯東
夢想（憶友人阿爾曼‧克列沃）
2.彼方之星的偶像，神格化
1891　石版畫
27.7×19.2cm
（左頁右上圖）

魯東
夢想（憶友人阿爾曼‧克列沃）
4.展翼下激鬥
1891　石版畫
22.5×17.2cm
（左頁左下圖）

魯東
夢想（憶友人阿爾曼‧克列沃）
5.月下的巡禮
1891　石版畫
27.5×20.5cm
（左頁右下圖）

魯東
夢想（憶友人阿爾曼‧克列沃）
3.無限悼念的一個臉
1891　石版畫
27.5×21cm
（上）

魯東
夢想（憶友人阿爾曼‧克列沃）
6.日光
1891　石版畫
21×15.8cm
（左）

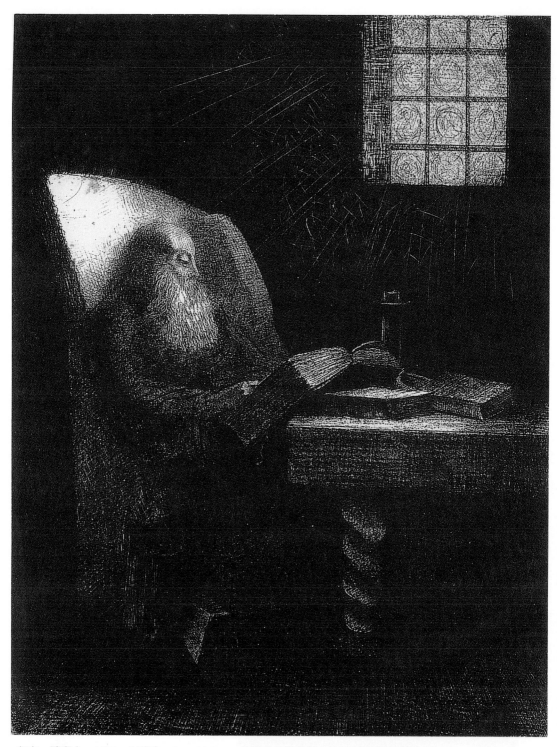

魯東　**讀書人**　1892　石版畫　31×23.6cm　波爾多美術館藏　(以布雷斯坦為模特兒)

魯東　**手稿**　1891　木質粉彩畫　100×80.5cm

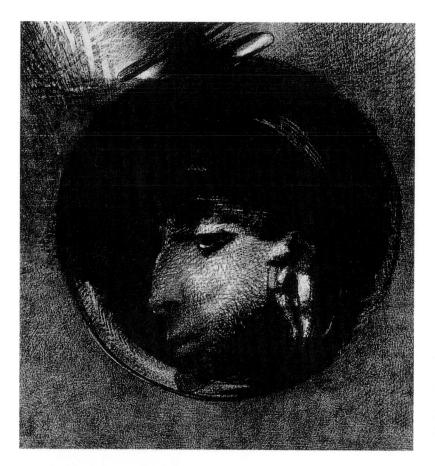

魯東
《雷斯坦普・奧里西納》
5.耳的細胞
1894
石版畫、紙
26.8×25cm
日本三菱一號美術館

從暗黑到光彩世界

　　魯東的繪畫世界，從1890年初「黑」色調的木炭畫與石版畫
作品逐漸消失，取而代之的是主題色彩鮮艷的油彩畫、粉彩畫。
轉變的一個主要因素，是他生活的變化。魯東於1880年與卡密・
華爾特結婚後生活安定，但1886年5月出生的長男約翰六個月即
死亡，直到三年後次男亞里誕生，魯東重新得到喜悅。1891年他
發行石版畫集「夢想」。1893年得到收藏家安德烈・波蓋、羅貝
爾・德姆希的支持，翌年於杜蘭・呂耶畫廊舉行大規模展覽，展
出124件作品，獲致佳評，聲譽如日中天。1903年魯東獲頒獨立勳
章，翌年法國國家購買他的油彩畫〈閉眼〉。1904年對抗保守的
春季沙龍而舉行的獨立沙龍，提供他一個單獨展覽室展出作品，
向他致敬。他的後半生獲得極大的成功。

圖見83頁

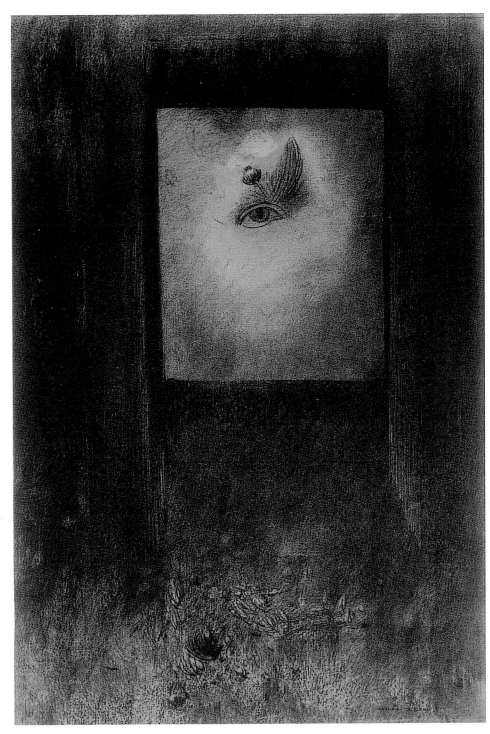

魯東　**有罌粟之眼**　1892　木炭、紙　48.5×33cm　巴黎奧塞美術館藏

魯東　**二舞女**　年代不詳　油彩畫布　44.6×30cm　日本橫濱美術館藏

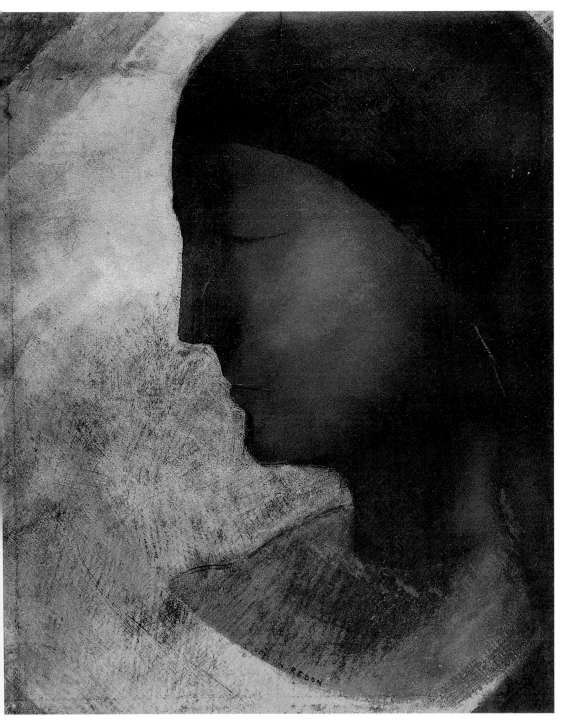

魯東　**金色細胞**　1892　油彩、金色顏料、紙　30×25cm　倫敦大英博物館藏

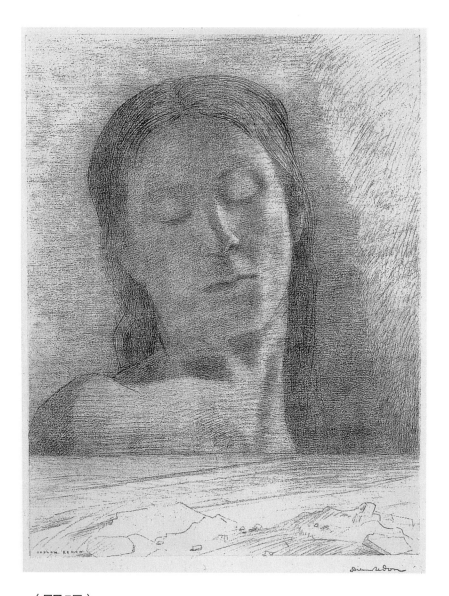

〈閉眼〉——
魯東轉變為色彩畫家的紀念碑作品

　　魯東從黑轉向彩色的描繪，系列主題變化上，最重要作品是〈閉眼〉這幅油畫。

　　水平線在地平線上忽然出現略右傾閉眼的巨大頭部像。閉上的眼，彷如死亡永眠，其實是深深地自己沉潛瞑想，精神的傳達寓意像。這幅魯東的傑作〈閉眼〉，創作靈感來源

魯東
閉眼
1890
石版畫、紙
31.3×24cm
〈閉眼〉最初的石版畫作品，最後完成的油畫，由法國國家購藏，現藏奧塞美術館（見右頁圖）

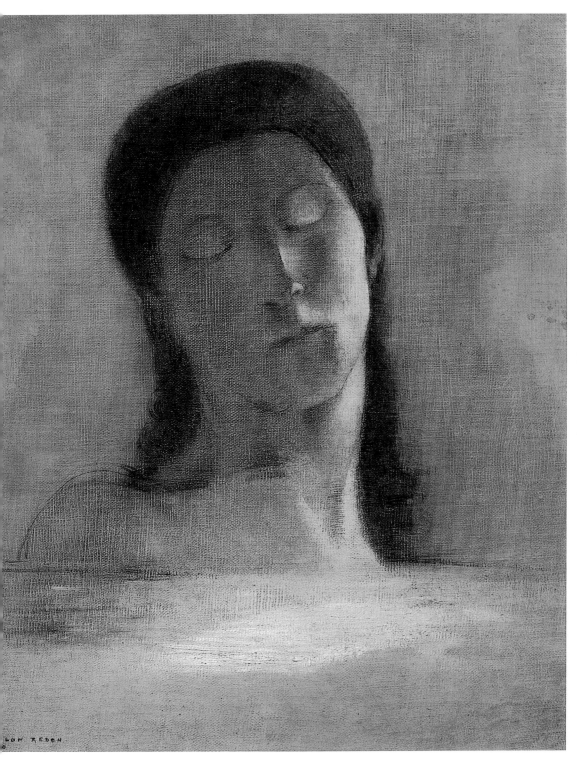

魯東　**閉眼**　1890　油彩畫布　44×36cm　巴黎奧塞美術館藏

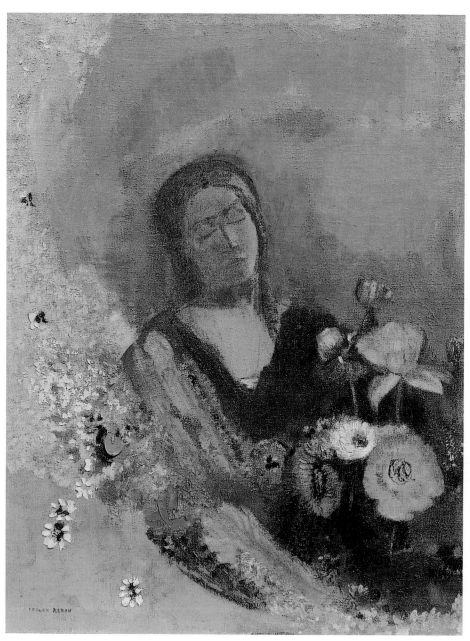

被認為是羅浮宮所藏的米開朗基羅（1475-1564）的〈瀕死的
奴隸〉雕刻，奴隸的頭像即是閉著眼的造型。而〈閉眼〉的顏
面則具有魯東夫人卡密・華爾特容貌的特徵。魯東自己說他
畫〈閉眼〉，並沒有特定的男女模特兒。這幅現藏於巴黎奧塞
美術館的油彩畫〈閉眼〉，是1904年由國家購藏，可見魯東的
繪畫成就是國家公然肯定的。

魯東
閉眼
1889
油彩、紙
65×50cm

〈閉眼〉這幅油彩畫，色彩的控制及筆法的運用極為慎重嚴謹，畫中對象採取風景及靜物的寫生寫實手法，然而主題及色彩的表現卻是根據想像而來的，這是魯東採取此種創作方法最初期的實例，也是一件他的代表作。

同樣以〈閉眼〉為題的作品，魯東創作許多幅。包括1889年紙上油彩〈閉眼〉，描繪在大地上出現的女性頭部，大地是物質世界，天空則意指精神世界。這畫中女性頭後上方出聖光，推測為宗教畫意涵。在此幅油彩之後，魯東於1890年以石版畫製作。1913年創作了同一主題作品。

亞里誕生──50歲畫家得到希望之光

魯東夫妻在第一個兒子約翰死亡三年後的1889年4月，第二個兒子亞里出生，魯東期待這個兒子亞里的洗禮式，

魯東　**我的兒子**
1893　石版畫、紙
23×21.3cm
日本岐阜縣美術館藏

魯東　**亞里‧魯東穿海軍領的肖像**　1897　粉彩、紙　41.8×22.2cm　巴黎奧塞美術館藏

魯東慎重的請來詩人馬拉美的女兒珍妮薇做代母,二十人會一員的辯護士艾德蒙‧畢加任代父,在五十歲的魯東眼前受洗,成為魯東希望的象徵。

　　1916年魯東去世後,亞里在母親協助下編輯父親的遺稿《給我自己》於1922年出版。亞里於1972年八十三歲過世,根據他的遺志,1982年亞里‧魯東收藏捐贈法國國家。其中包括奧迪隆‧魯東的名畫〈龍塞沃峰的羅蘭〉、1867年的〈自畫像〉、〈刺繡的魯東夫人肖像〉、魯東的風景畫小品以及龐大的素描作品。

魯東
亞里肖像
1898
粉彩厚紙
44.8×30.8cm
美國芝加哥美術館藏

魯東　**神秘騎士奧迪普斯與斯芬克斯**　1892　木質粉彩畫　100×81.5cm　波爾多美術館藏

魯東與盟友高更

　　1888年，高更（1848-1903）與艾米爾‧貝納爾（1868-1941）創造「綜合主義」，在此期間他與象徵主義繪畫的代表畫家來往，象徵主義畫家們推崇高更的作品為新繪畫，在第八屆印象派畫展之際，高更與魯東相互認識，並且有密切交流。

　　1890高更準備探訪他夢中的保存原始野性未開化之地—法屬殖民地大溪地島之前，特別拜訪比他年長八歲的魯東長談，因為魯東夫人卡密‧華特爾就是在法國殖民地馬達加斯加島東方印度洋上的留尼旺島出生長大的女性。當時，高更原想去馬達加斯加島，見面談話後改變主意而決定前往大溪地。翌年3月23日，高更出發前夕，在巴黎沃杜咖啡館舉行的壯行會，魯東也出席宴會。

魯東
布列塔尼港口
年代不詳
油彩畫布
26.5×37.5cm
巴黎奧塞美術館藏

魯東　**魯東夫人肖像**　1882　油彩畫布　45.6×37.5cm
（魯東夫人卡密‧華爾特出生於馬達加斯加島東方的留尼旺島）

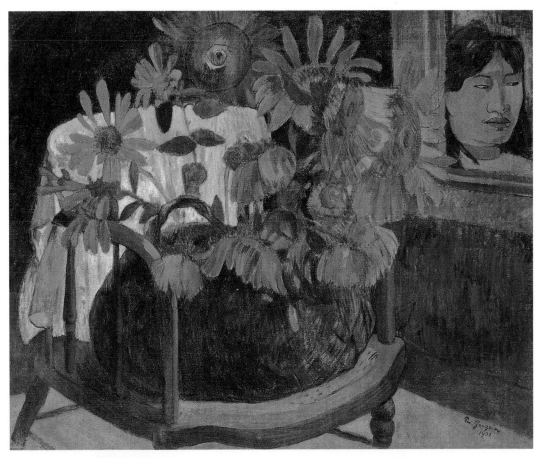

高更　**放在扶手椅的向日葵**　1901　油彩畫布　66×75.5cm　聖彼得堡艾米塔吉美術館藏

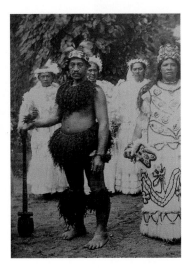

高更1910年從大溪地移居馬貴斯島。這張照片是高更與馬貴斯島盛裝女人合影。（1910年攝）

高更很喜愛魯東的石版畫集《起源》系列作品，特別是其中一幅單眼人面植物題材的畫（圖見52頁）。1901年高更從大溪地移居馬貴斯島（Marquises）時，想起梵谷，畫了三幅以向日葵為主題的油畫，有一幅〈放在扶手椅的向日葵〉，在畫面中上方描繪出魯東作品中的「眼珠」即是魯東《起源》石版畫集的單眼，現藏聖彼得堡艾米塔吉美術館的這幅油彩畫，右上窗戶描繪大溪地的女性，與畫中家具畫出歐洲的記憶正好形成對比。高更在此時寫了一封信寄給魯東，內容如下：

「關於你，你完成的工作絕大部分都已深植在腦海裡，然而我擁有的只一顆星。我在大溪地的小屋裡眺望著它的同時，跟你約定好了，但願我能不死，反而永生；不是苟且偷生，而是置之死地而後生。」

1903年，高更在南太平洋希瓦奧阿島病逝。魯東得知死訊時，畫了一幅回憶高更這位盟友的油彩畫，在金色背景中浮現出高更暗褐色側面像〈黑色的側面像（保羅·高更）〉，畫面周圍鮮

魯東
花中左向的側面像
1890
木炭黑鉛筆、紙

魯東　**黑色的側面像（保羅・高更）**　1903-06　油彩畫布　66×54cm　奧塞美術館藏

花環繞，南國的花朵散發異國的芳香。魯東此作持續畫了三年，
在1906年才完成，表達他對高更的懷念。

　　1890年代前半期，魯東在從黑色轉向彩色的變化時期，還
創作了聖經故事畫，如〈逃亡埃及〉、〈神秘的對話〉、〈神秘的
騎士〉等。此時期他常採用木炭畫與粉彩和油畫混合補彩，實

魯東
彩色玻璃窗
1905　粉彩、紙
143.5×61.5cm
巴黎奧塞美術館藏
1905年參加獨立沙龍作品

魯東　**神祕的對話**　1896　油彩、粉彩、畫布　65×46cm　日本岐阜縣美術館藏

魯東　**雅各與天使**　1907　油彩、粉彩、木板　47×41.6cm　紐約現代美術館藏

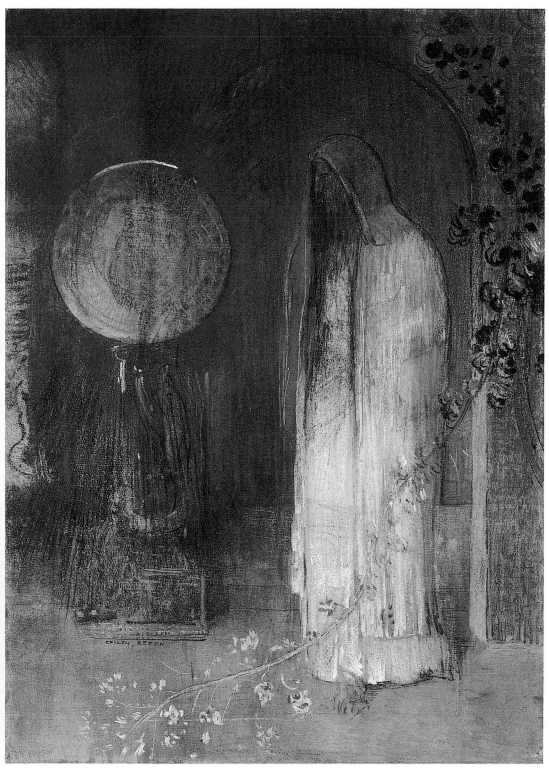

魯東　**黃色斗篷**　1895　粉彩、木炭畫、紙　48.5×35.5cm　日本新潟市美術館藏

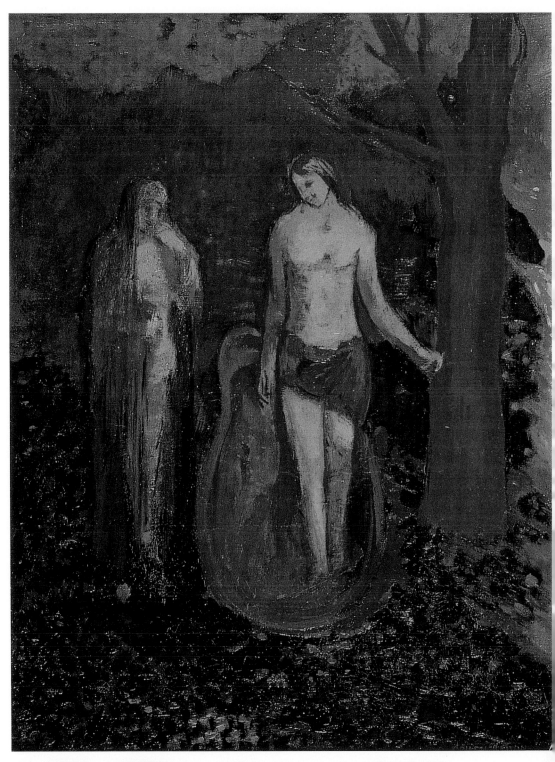

魯東　**阿勒克利，太陽染成紅樹**　1905　油彩畫布　46×35.5cm　日本三重縣立美術館藏

魯東　**逃亡埃及**　1895　油彩畫布　46×38cm　巴黎奧塞美術館藏

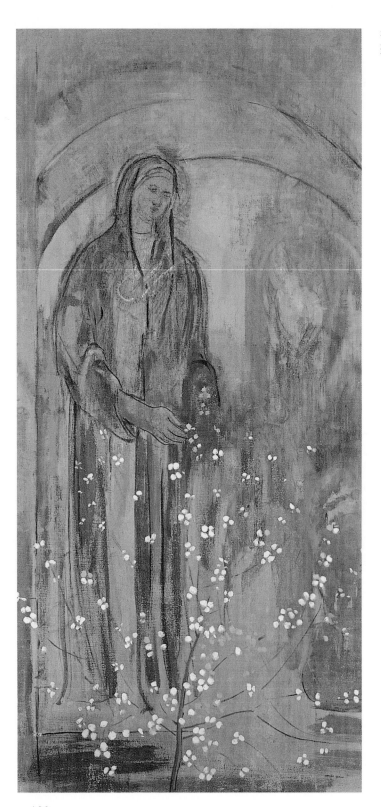

魯東
聖母
1910　油彩畫布
137.5×65cm
日本濱松市美術館藏

魯東
睡眠的卡利班
1895-1900
油彩木板
48.3×38.5cm
巴黎奧塞美術館藏
（右頁圖）

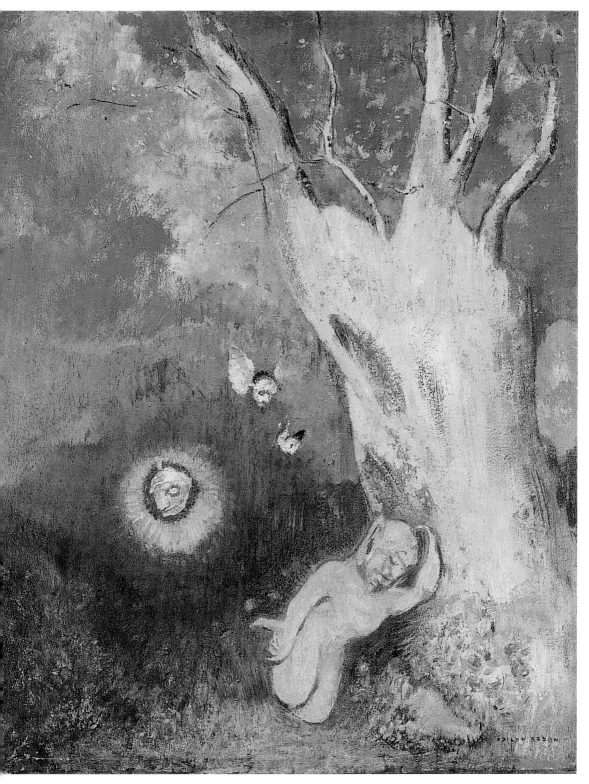

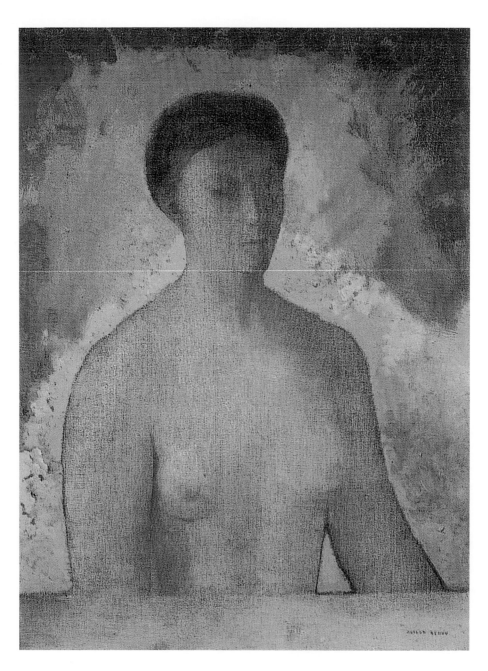

驗新的作畫技法，以薄茶、淡青、粉紅的色紙作木炭
畫，並加上粉彩和油彩描繪，使表現的主題產生微妙的
多層次效果。例如1900-1901年的〈人物〉、〈人物（黃色
花）〉、〈雛菊與山梨漿果〉、〈開黃色花的樹枝〉、〈花與漿
果〉、〈黃色背景的樹〉等，都是這一時期的繪畫作品。

魯東
夏娃
1904
油彩、粉彩畫布
61×46cm
巴黎奧塞美術館藏

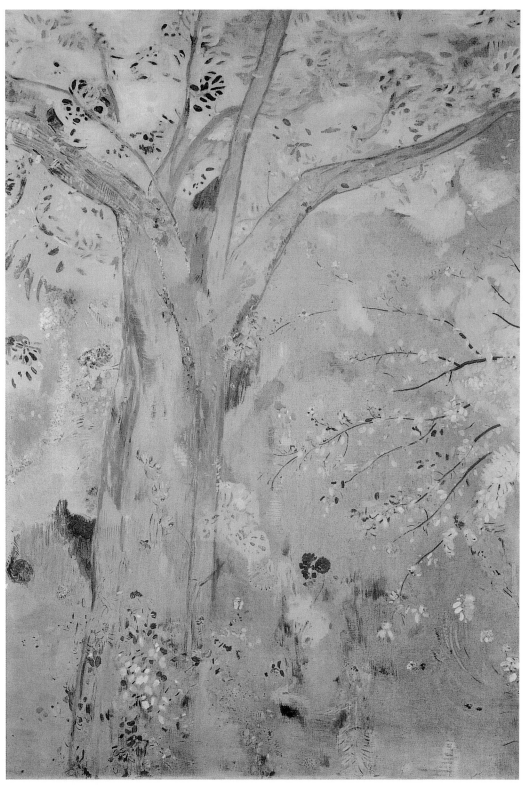

魯東　**黃色背景的樹**　1900-1901　木炭、油彩畫布　249.5×185cm　巴黎奧塞美術館藏

魯東　**開黃色花的樹枝**　1900-1901　木炭、油彩畫布　247.5×163cm　巴黎奧塞美術館藏

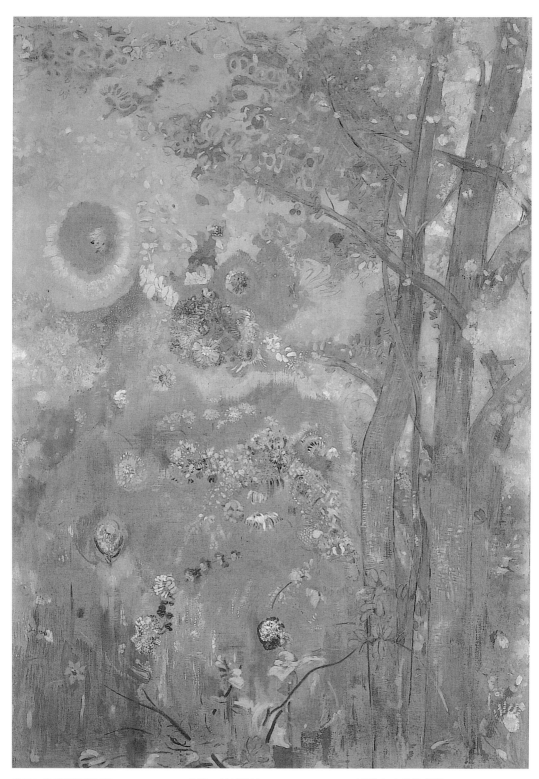

魯東 **黃色背景的樹** 1900-1901 木炭、油彩畫布 247.5×173cm 巴黎奧塞美術館藏

魯東　**花與漿果**　1900-1901　木炭、油彩畫布　35×163.5cm　巴黎奧塞美術館藏

魯東　**黃色畫板**　1900-1901　木炭、油彩畫布　37×247cm　巴黎奧塞美術館藏

魯東大回顧展名聲高揚

　　魯東54歲1894年3月在巴黎杜蘭・呂耶畫廊舉行首次回顧展，展出124件作品，包括從1860年到1894年新作，木炭畫、素描、油畫、粉彩畫、石版和銅版畫，引起很大迴響，受到藝評家、小說家和詩人的好評，名聲高揚。展覽會期結束前一週舉行盛大慶功宴，赴大溪地第一次回到巴黎的高更也參加此次盛會。杜蘭・呂耶是以經紀印象派畫家著名的畫商，他的畫廊首次推出魯東象徵派作品大為成功。

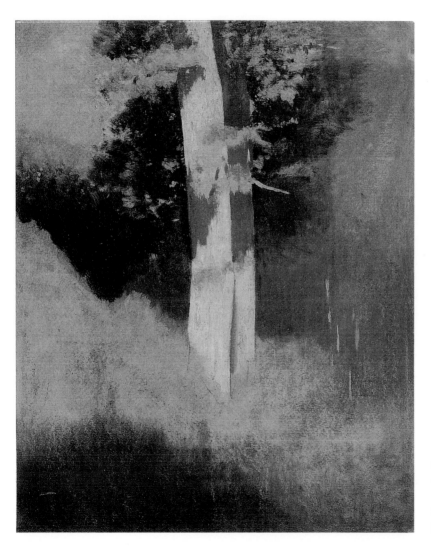

魯東
青空下的樹木
1883　油彩、鉛筆、紙
30.2×24.1cm
紐約現代美術館藏

魯東　**梅德克之秋**　1897　油彩畫布　33.6×41cm　波爾多美術館藏

魯東　**梅德克之秋**　1897　油彩畫布　33.6×41cm　波爾多美術館藏

新傾向的象徵主義藝術

魯東於1898年賣掉了童年時代生活的貝爾巴德莊園土地。早在1874年他父親過世後，貝爾巴德的葡萄園就委由他的哥哥艾尼斯德管理，1897年4月至11月魯東在這莊園住過八個月，他畫了多幅描繪貝爾巴德景色的繪畫。

魯東的繪畫風格完全轉變為色彩畫家的時期，這種帶有新傾向的象徵主義藝術，開始為年輕畫家追求，魯東繼馬拉美、高更成為先導者。1895年高更第二次出發前往大溪地後便沒有再回到巴黎。馬拉美於1898年病逝。

今日的貝爾巴德莊園葡萄酒莊標誌圖案。

1899年3月杜蘭·呂耶畫廊舉行那比派畫家在內的團體展。1900年，莫里斯·德尼（Maurice Denis, 1870-1943）創作了一幅著名的油彩畫〈塞尚頌〉，畫面描繪一群那比派畫家與他們仰

魯東　**貝爾巴德莊園**　1897　油彩畫布　35×43cm　巴黎奧塞美術館藏

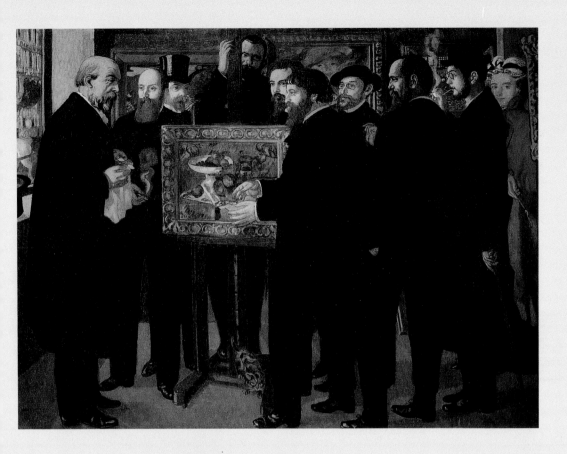

莫里斯・德尼
塞尚頌
1900
油彩畫布
182×243.5cm
巴黎奧塞美術館藏

●1900年，莫里斯・德尼（Maurice Denis）為了紀念那比派的友人們，將他們聚集起來畫在一張畫布上。在當時的十多年前范談・拉圖爾（Henri Jean Theodore Fantin-Latour）也曾在德拉克洛瓦的肖像畫周圍畫上群聚的友人，手法如出一轍。

德尼的畫作題名為〈塞尚頌〉（巴黎奧塞美術館藏）。當時垂垂老矣的大師塞尚，隱居在普羅旺斯地區的艾克斯（Aix-en-Provence），不為世人所見。因此，他以畫商安布魯瓦茲・伏拉德（Ambroise Vollard）掛在店裡畫架上的塞尚靜物畫作為象徵。實際上，在這幅畫中與這群年輕畫家（威雅爾、德尼、塞柳司爾、朗松、盧塞爾、波納爾）面對面的人，正是魯東。雖説如此，從畫中只能看到魯東的側面身影，説不定會誤認是塞尚。

這幅那比派集團肖像畫，左端為魯東，畫架旁站者為塞柳斯爾（1863-1927）、靜物畫後方左起為威雅爾（1868-1940）、梅里奧、畫商伏拉德、德尼、朗松（1864-1909）、盧塞爾（1867-1944）、波納爾（1867-1947）。右端女性為德尼之妻瑪爾特。

慕的魯東，站立於畫架上的一幅塞尚（1839-1906）靜物畫的周圍。1899年3月舉行的團體展參展者有席涅克、魯斯等新印象主義畫家，德尼、塞柳司爾、波納爾、威雅爾等那比派畫家，喬治·敏斯（1866-1941）、杜奧·梵萊塞培（1862-1926）等比利時畫家與艾米爾·貝那爾。他們很多經常出入魯東在巴黎瓦格拉姆街家中每週五舉行的沙龍。那比派畫家們與魯東往來親切，他們亦為知名人士邸宅設計室內裝飾及製作壁畫。

鐸梅西城堡餐館大裝飾畫

　　魯東於1900年參加了巴黎萬國博覽會的「法國美術100年展」。這一年他應邀著手製作羅伯—約瑟夫—貝寧·德·得涅斯弗赫·德·鐸梅西男爵（Robert-Joseph-Bénigne de Denesvre de Domecy, 1862-1946）城堡大餐館的裝飾畫，合計18幅。

　　鐸梅西男爵1862年生，1892年5月他被選為法國東部沃爾河畔鐸梅西城堡首長。1929年首長寶座由兒子安迪爾（1893-1977）繼承。鐸梅西城堡現在人口約一百人，是一小自治體。鐸梅西男爵於1946年7月25日過世。

魯東
人物
1900-1901
木炭、油彩畫布
244.5×58.5cm
巴黎奧塞美術館藏

魯東
鐸姆西男爵夫人肖像
1900
油彩畫布
76×48cm
巴黎奧塞美術館藏

鐸梅西男爵建造的城堡大餐館，1989年
邀請魯東製作裝飾壁畫前後，兩人曾三度
前往米蘭，參觀達文西的〈最後的晚餐〉
壁畫，並參訪威尼斯、翡冷翠等地。餐館
壁畫的製作從夏天到冬天草圖才具體化，
方形城堡餐館天井高4公尺至4.5公尺，魯
東創作了高近2.5公尺以及寬近4公尺油畫

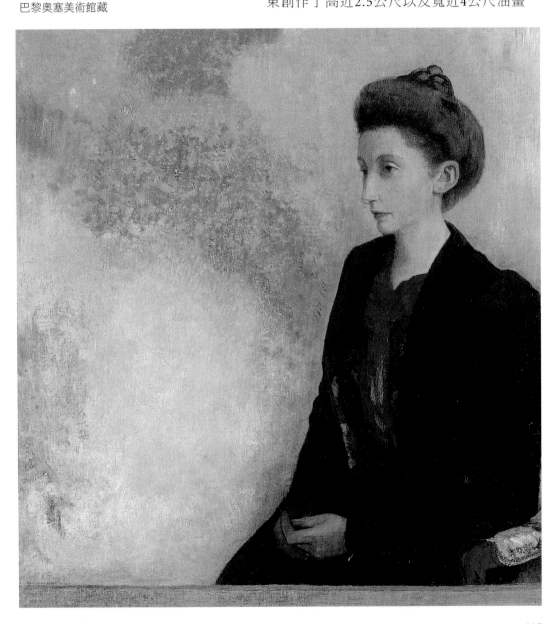

和粉彩畫，共計18幅，主題包括浮遊空間的植物、根植大地的樹木、兩件人物畫。唯一的一幅插於花瓶中的花束〈大花束〉，是在畫布上直接以粉彩畫成。畫幅為248.3×162.9cm，相當少見如此巨幅的靜物花卉畫。畫面描繪插於藍色玻璃花瓶中巨大花束，黃色的向日葵之外，還有許多各種大小花朵，解體的花束，已經脫離一般靜物畫的寧靜感，彷彿是表現奇妙的群花之舞，充滿生機盎然的繁榮印象。

據說魯東當年為鐸梅西城堡餐館製作壁畫時，曾在作畫前多次觀察餐館外的自然環境，植物主題與地理的現實感，不少是緻密的對應，裝飾的配置。現實與虛構呼應，也是作品不可欠缺的構成要素之一，因此對於空間的描繪超越了傳統透視遠近法的規則，注入他自主的無限想像而呈現了魯東的象徵主義特色。

魯東
大花束
1901
粉彩畫布
248.3×162.9cm
日本三菱一號美術館藏
（右頁圖）

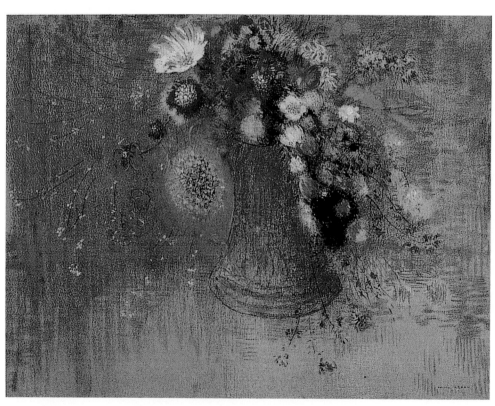

魯東　**藍瓶的花**　1904　粉彩畫紙　64.8×57.5cm　日本岐阜縣美術館藏

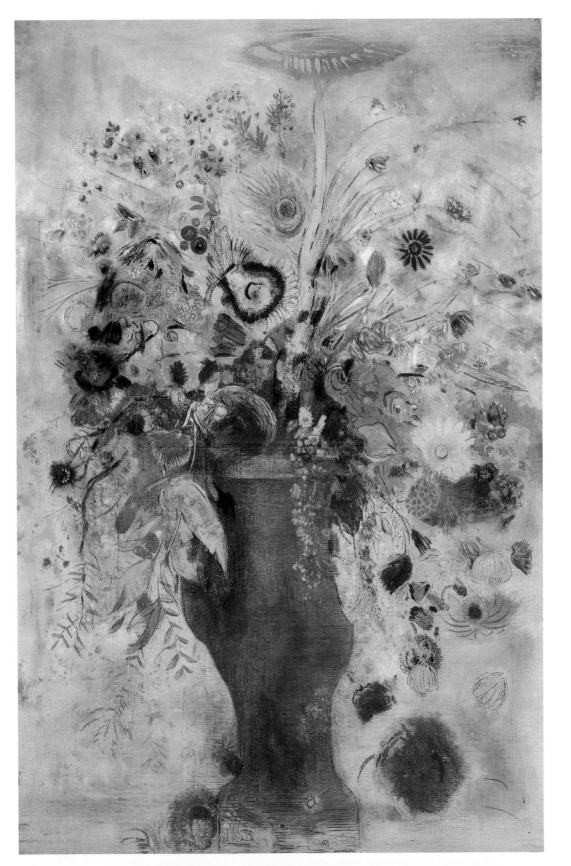

魯東
人物（黃花）
1900-1901
木炭、油彩畫布
243.5×58cm
巴黎奧塞美術館藏

魯東
灰色小裝飾
1900-1901
木炭、油彩畫布
41.6×55cm
巴黎奧塞美術館藏
（右頁圖上）

魯東
灰色小裝飾
1900-1901
木炭、油彩畫布
43.5×55.4cm
巴黎奧塞美術館藏
（右頁圖下）

魯東
15幅鐸姆西男爵城堡餐館壁畫
——花的裝飾板
1900-1901
木炭、油彩畫布
249.5×103.5cm
巴黎奧塞美術館藏

魯東
花的裝飾板
1900-1901
木炭、油彩畫布
250.7×89.5cm
巴黎奧塞美術館藏

魯東　**雛菊**　1900-1901　木炭、油彩畫布　123×149.5cm　巴黎奧塞美術館藏

魯東　**紅雛菊**　1900-1901　木炭、油彩畫布　35×165.5cm　巴黎奧塞美術館藏

魯東　**雛菊與山梨漿果**　1900-1901　木炭、油彩畫布　123×152cm　巴黎奧塞美術館藏

花草、人物、肖像畫

　　魯東在晚年的作品，集中於描繪以花為主題的靜物畫，以及花與人物組合的主題，人物則在肖像畫之外，多為神話故事中的主角。畫面的主題與色彩，有意識的現實，也有潛意識的夢境，或兩者的組合形成暗示性的幻想世界。魯東常從自然的觀察探求隱喻的藝術創造。

　　1910年他畫的〈蝴蝶〉描繪水邊岩岸蝴蝶與蛾紛飛，其間畫了一朵白花，花是蝴蝶的擬態，花樣的蝴蝶，蝴蝶樣的花，同時出現在一幅畫面。他晚年的畫中，很多此類蝴蝶或蛾與花的類似形態的戲筆之作，給觀賞者自由發揮的想像力。〈祈禱、臉、花〉（圖見127頁）也是此一時期作品，祈禱的人除了顏面可見之外，其他景象都是在朦朧的氣氛中呈現，背後上方的花朵亦為象徵性的色彩點綴，富有神祕感。

魯東
蝴蝶與花
1910-1914
水彩畫紙
18×25cm
巴黎小皇宮美術館藏

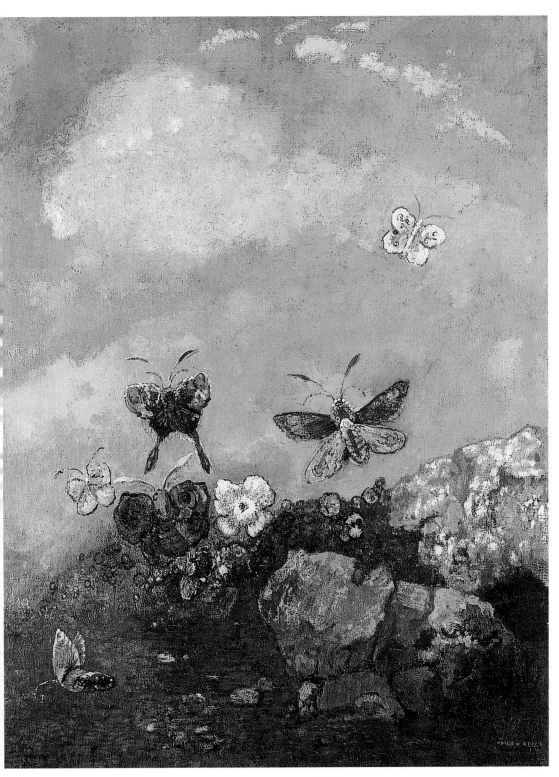

魯東　**蝴蝶**　1910　油彩畫布　73.9×54.9cm　紐約現代美術館藏

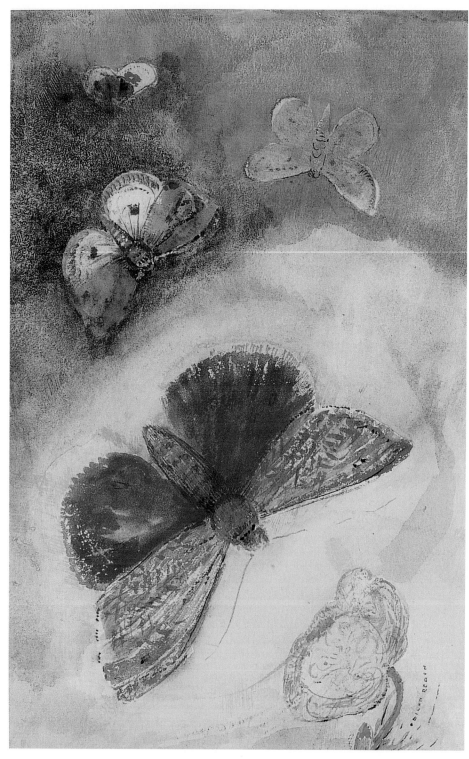

魯東　**蝴蝶與花**　1910-1914　水彩畫紙　24×15.7cm　巴黎小皇宮美術館藏

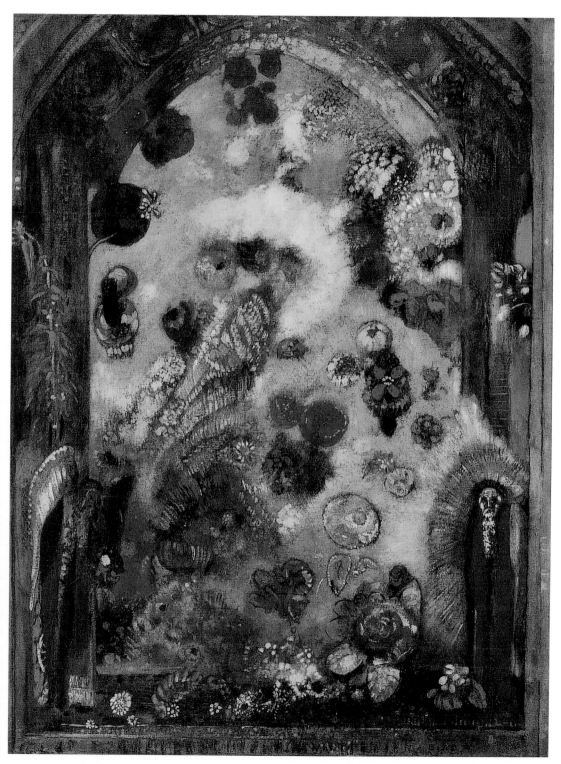

魯東　**彩色玻璃畫**　1907　油彩畫布　81×61.3cm　紐約現代美術館藏

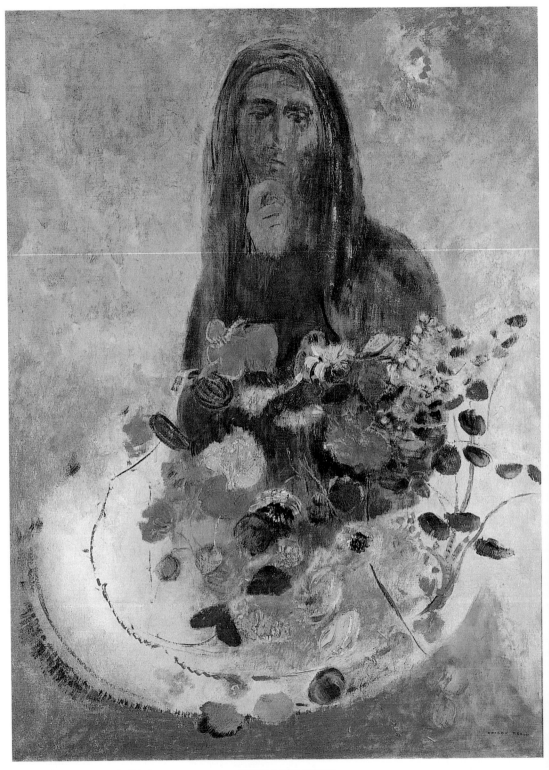

魯東　**神祕**　1910　油彩畫布　73×54.3cm　美國菲力普收藏館藏

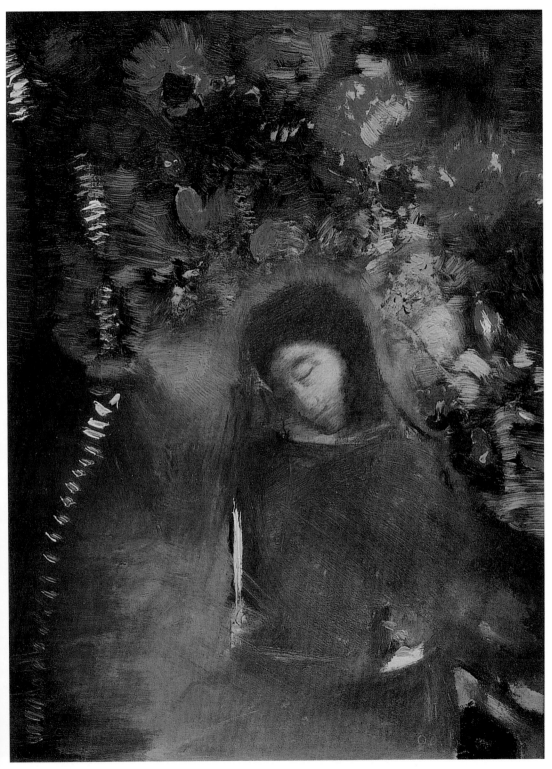

魯東　**祈禱、臉、花**　1893　油彩畫布　33×24cm　波爾多美術館藏

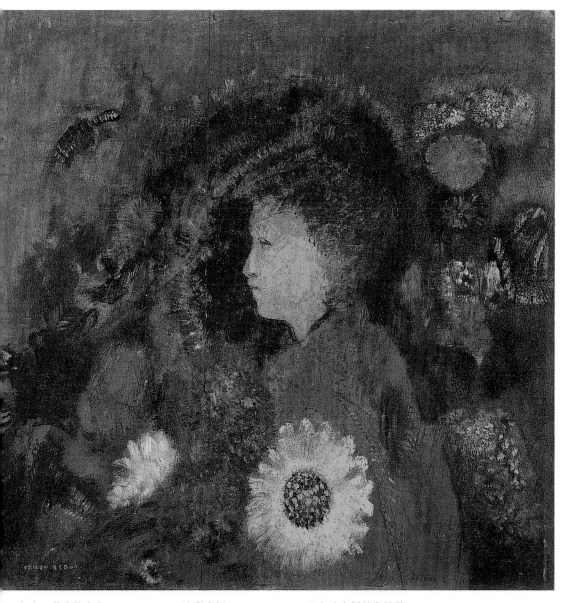

魯東　**花中的少女**　1900-1910　油彩木板　39.5×39cm　日本岐阜縣美術館藏

魯東　**橄欖園中的側面像**　1900-1905　粉彩畫紙　63×53cm　波爾多美術館藏（左頁圖）

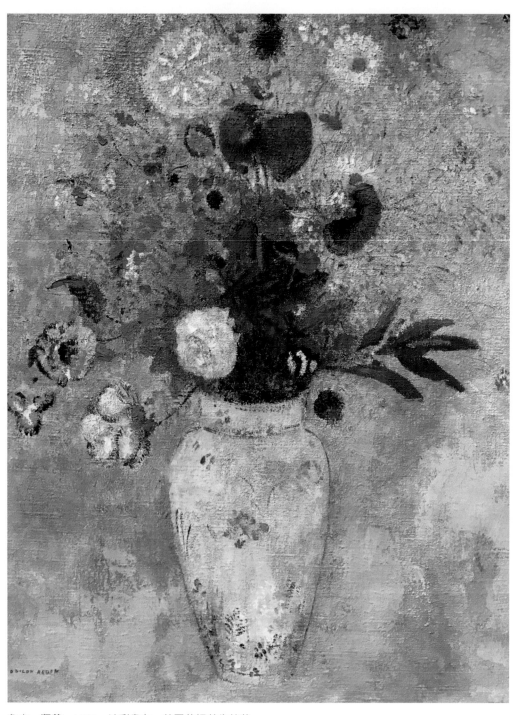

魯東　**瓶花**　1901　油彩畫布　美國蓋提美術館藏

魯東　**瓶花（局部）**　1901　油彩畫布　美國蓋提美術館藏（右頁圖）

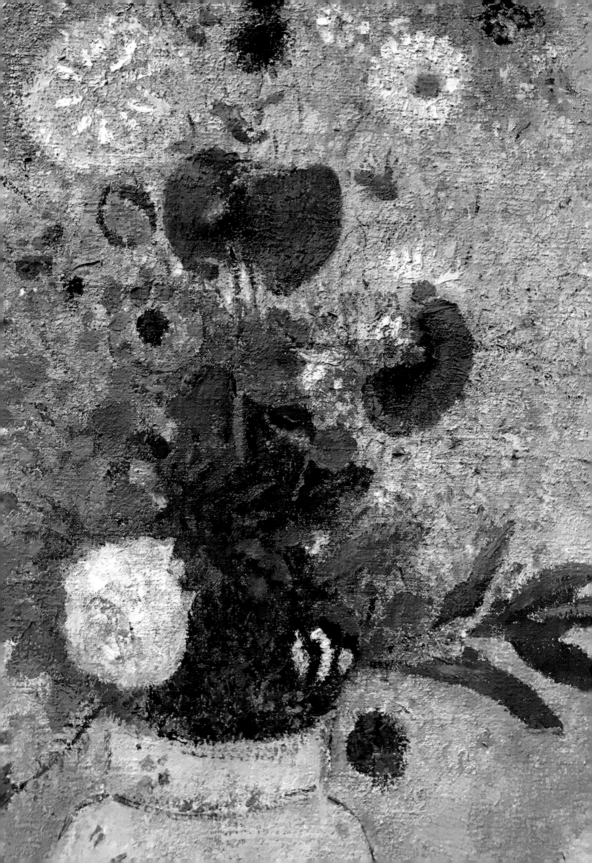

魯東　**大瓶花**　1912　油彩畫布　73×54.6cm　美國華盛頓國立美術館藏

魯東　**綠瓶的野花**　1900-1910　粉彩、灰色紙　74.3×62.2cm　波士頓美術館藏

魯東　**瓶中野花**　1910　油彩畫布　55.9×39.4cm　美國華盛頓國立美術館藏

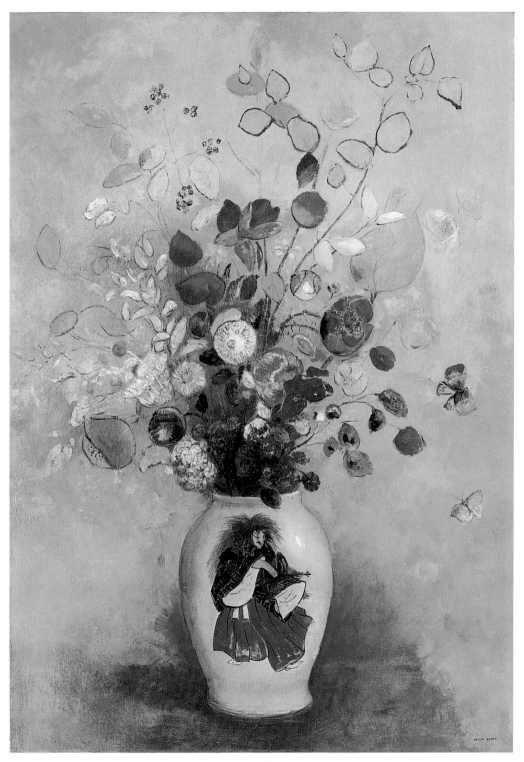

魯東　**瓶花**　1909　油彩畫布　92.7×65cm　日本波拉美術館藏

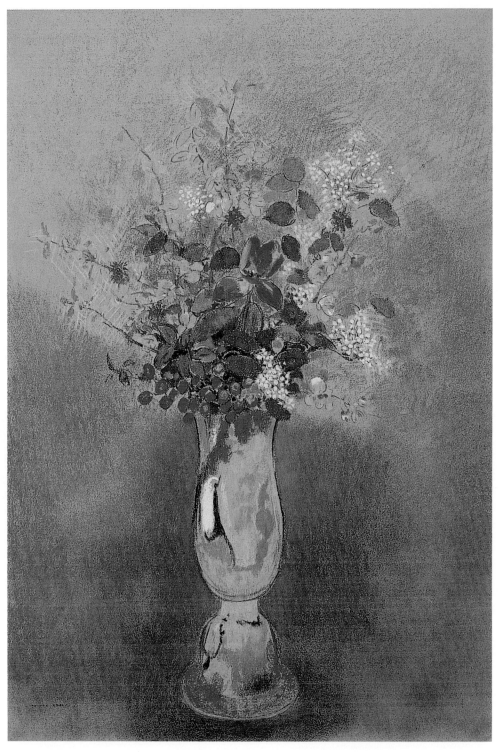

魯東　**藍瓶的花**　1912-1914　粉彩厚紙　78×53.8cm　日本廣島美術館藏

魯東　**藍瓶的花（局部）**　1912-1914　粉彩厚紙　78×53.8cm　日本廣島美術館藏（右頁圖）

魯東
花
1867
油彩厚紙
19×23.5cm
美國芝加哥美術館藏

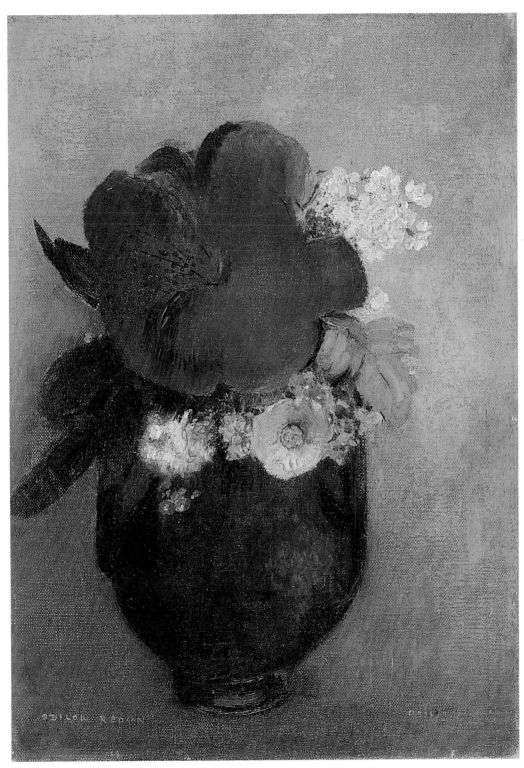

魯東　花（紅芥子）　1895　油彩畫布　27×19cm　巴黎奧塞美術館藏

魯東
黑花瓶的銀蓮花
1905
粉彩畫、紙
64.8×57.5cm
（左）

魯東
哈姆雷特的回憶
1912
黑鉛筆、水彩、粉彩、紙
23.5×18.4cm
日本岐阜縣美術館藏
（下）

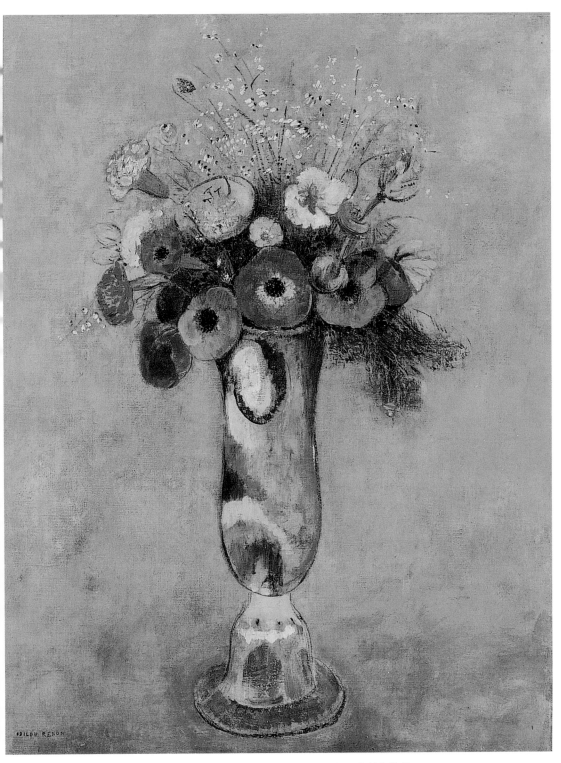

魯東　**插在長首瓶的野花**　1912　油彩畫布　65.4×50.5cm　紐約現代美術館藏

魯東　**幻影**　年代不詳　油彩厚紙　22×27cm　波爾多美術館藏

魯東　**構成：花**　年代不詳　油彩畫布　53.5×49.6cm　杜恩德國立美術館藏

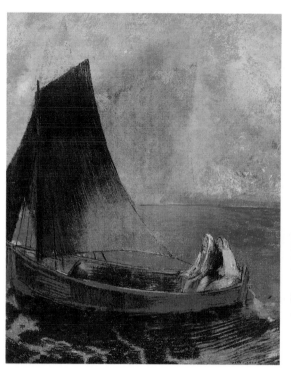
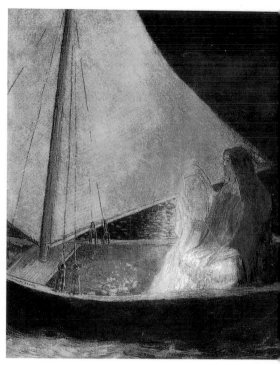

宗教故事繪畫

　　1900年，魯東畫了一幅宗教故事繪畫作品〈小舟〉，這幅畫的解釋源自聖馬利亞傳說，從前在耶穌受難後，聖母馬利亞的妹妹抑或是莎樂美，偕同僕人莎拉從耶路撒冷乘船出發，歷經千辛萬苦終於到達南法的故事。但是在魯東1904年2月的〈帳冊〉中，只記載了「〈小舟〉（粉彩畫）。坐在靠近船舵的兩個女人，其中一位是年邁的女性。她們身著紅、白、藍三色和諧構成的服裝。在夜空中有許多星星」魯東在〈帳冊〉中雖有描述〈小舟〉這主題，卻表現得不明確。在此年後，魯東又畫了兩幅〈小舟〉，構圖相近，景深略有不同，表現同樣的主題。

魯東
小舟
1902
粉彩畫紙
65×50cm
（左圖）

魯東
小舟
1902
油彩、粉彩畫布
61×50cm
紐約現代美術館藏
（右圖）
1904年參加獨立沙龍作品

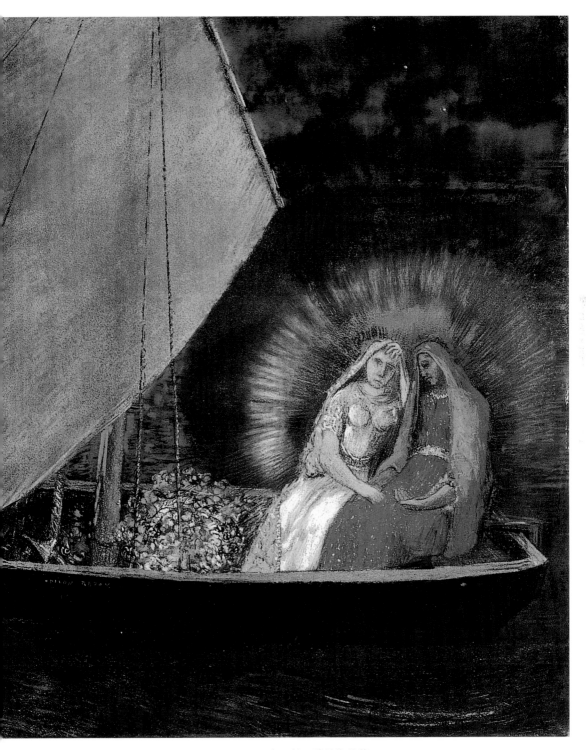

魯東　**小舟**　1900　粉彩、紙　63.7×52.6cm　日本三菱一號美術館藏

魯東　**奧菲莉亞**　1905-1908　粉彩畫紙　64×91cm　倫敦國立美術館藏

〈奧菲莉亞〉是魯東1905-08年完成
的作品，現藏倫敦國家畫廊。拉斐爾前
派畫家密萊（Sir John Everett Millais 1829-
1896）所畫的〈奧菲莉亞〉也收藏於此。
奧菲莉亞（Ophelia）是莎士比亞的戲
劇《哈姆雷特》中的人物，哈姆雷特誤解
失去戀人奧菲莉亞的愛而變心，殺了她的
父親，奧菲莉亞因此瘋狂，摘花時誤落河
川而溺死。此一場景是藉由王后葛楚德的

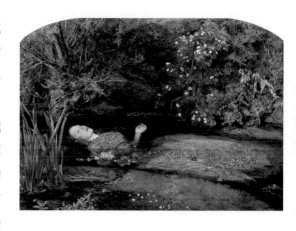

台詞說出。密萊描繪奧菲莉亞手持花朵沈入河水中瞬間，
飄浮水面毫無恐懼詠唱祈禱之歌的神情。魯東畫過兩幅以
奧菲莉亞為主題的畫。一幅描繪身體沈入水中，只露出臉

密萊
奧菲莉亞
1829-1896
油畫畫布
76.2×111.8cm
倫敦泰特美術館藏

146

部與胸頸的奧菲莉亞（見下圖），閉眼神態沉靜，暗黑背景右上角是橙色太陽，有如回歸混沌的宇宙。另一幅〈奧菲莉亞〉現藏倫敦國家畫廊（見左頁上圖），此畫描繪無心詠唱祈禱之歌的奧菲莉亞，沈落於畫面右下方河水中，露出閉眼的側面，中央大部分空間畫滿了紫羅蘭、薔薇、芥子、雛菊、金鳳花、瑪格麗特等各種顏色組成的奇妙花飾，魯東畫出夢想中的悲劇的女主角奧菲莉亞。

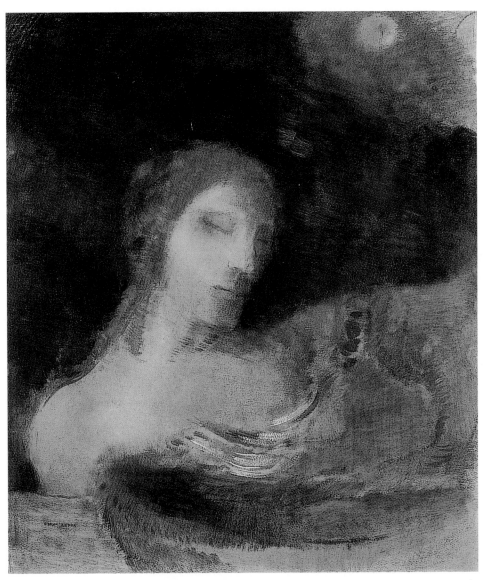

魯東　**奧菲莉亞**　1901-1902　油彩畫紙　57.7×48.8cm　日本岐阜縣美術館藏

1905年，魯東創作了〈佛陀〉作品，取材自東方的地藏菩薩雕刻以粉彩畫出的佛陀，頭上方的天空出現像細胞旋轉的圓形，接觸著右側的樹枝，佛陀悉達多在樹下開悟的樹。這棵樹是他從1865年所畫的素描〈狹谷入口的樹〉延伸而來的造形。

魯東繼〈佛陀〉之後，1907年創作了〈聖心〉，描繪基督教《聖經》故事中，耶穌受難時頭上被人戴上荊棘冠。閉眼的耶穌心藏前方包圍著黑色物體中出現發光體，雖然與〈佛陀〉不同宗教，但兩者都著重內在的表現。此時期魯東的作品被認為與神秘主義有關，超越了物質界而走向神秘性。貴族藝術收藏家盧尼・菲力普（1870-1936）此時熱衷收藏魯東作品，後來他收集的一批魯東版畫全部捐贈巴黎國立圖書館。當時收藏家中很多是神秘主義作品的愛好者。

魯東
佛陀
1900-1906
茶色紙、粉彩
90×73cm
奧塞美術館藏
（右頁圖）

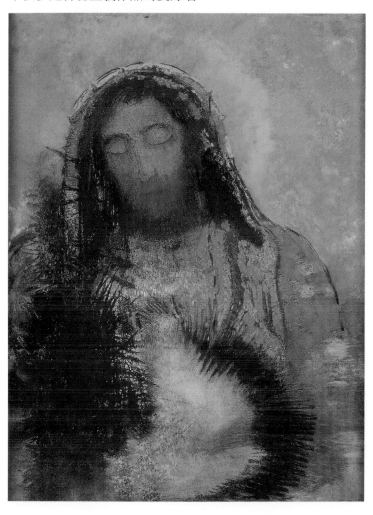

魯東
聖心
1910
茶色紙、粉彩
60×46.5cm
奧塞美術館藏

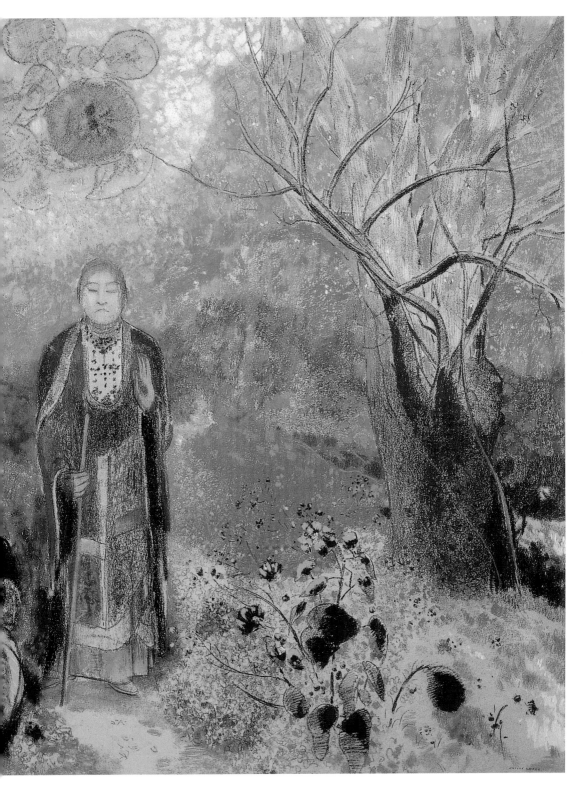

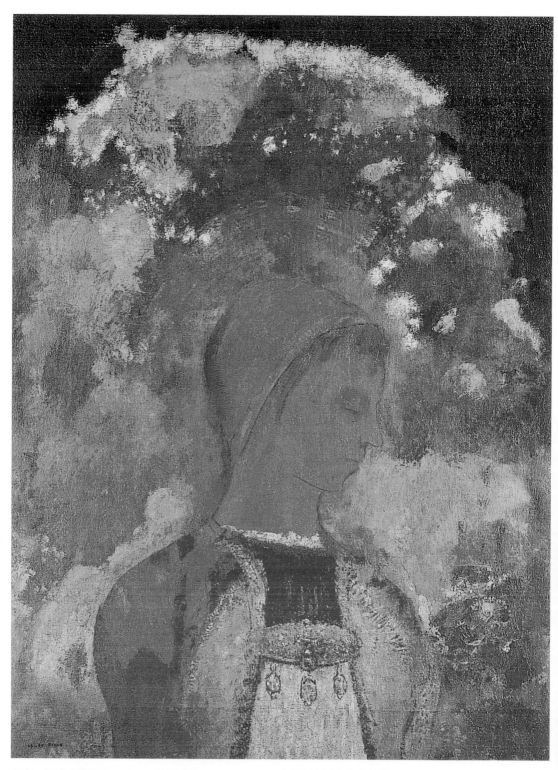

魯東　**年輕時的佛陀**　1905　油彩畫布　64.5×49cm　京都國立近代美術館藏

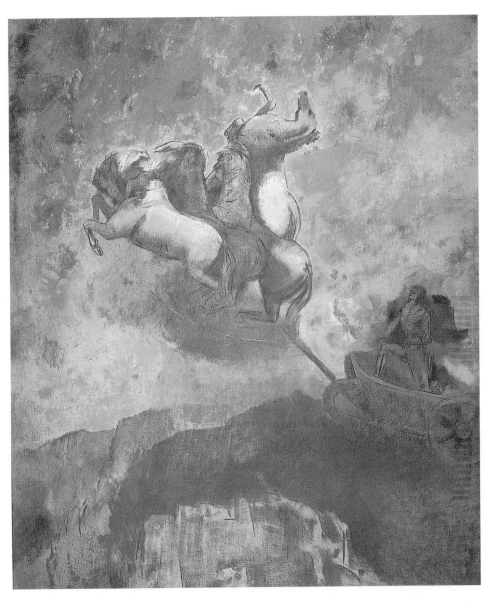

魯東
阿波羅的戰車
1908　油彩畫板
100×80cm
波爾多美術館藏

　　魯東在1910年時，創作了〈阿波羅的戰車〉（圖見155頁）
油彩與粉彩混合的作品，在薄暮中沈落下方的巨蛇，與被陽
光輝映的阿波羅的四匹天馬，形成光明與黑暗的對峙，太陽
神阿波羅的形象即是以天馬背後的曙光暗示。天馬背的白色
是在油彩上以白色的粉筆補彩。這是魯東在作畫技法上的實
驗。他的另一幅〈阿波羅的戰車〉（圖見156頁），作於1906至
07年，畫面中央散發灼熱的紅光，巨蛇在下方大地隱約可見。

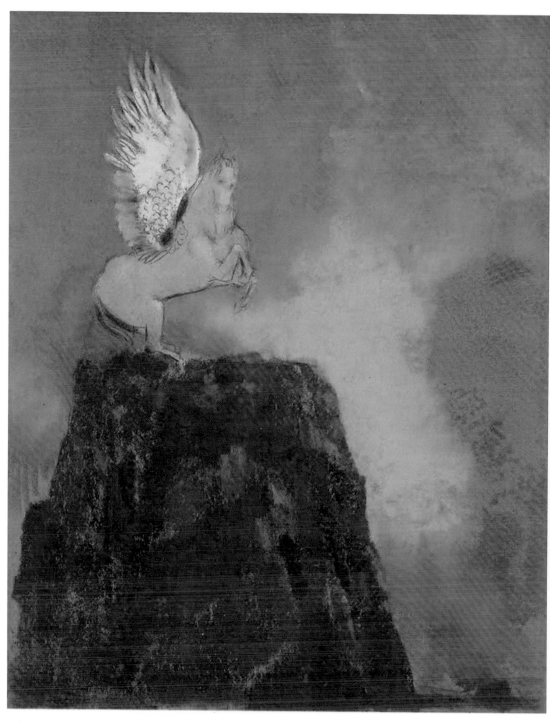

魯東　**岩上的馬**　1909　油彩厚紙　100×80cm

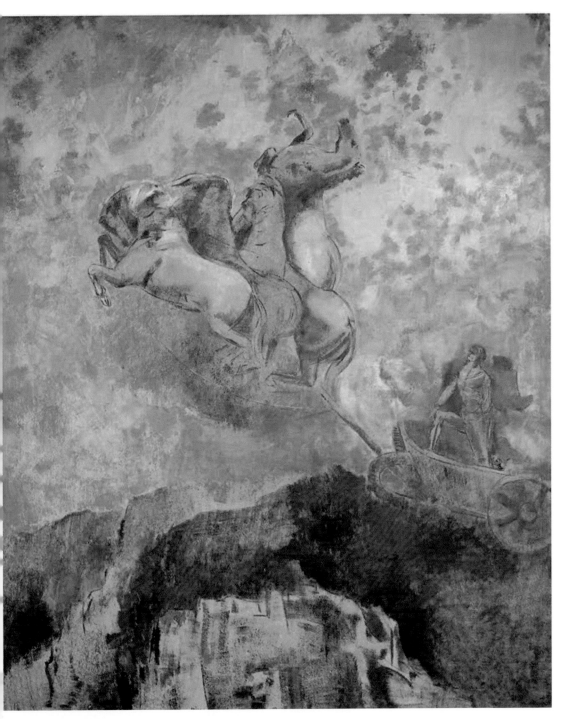

魯東　**阿波羅的戰車**　1909　油彩粉彩厚紙　波爾多美術館藏

魯東　**阿波羅的戰車**　1915-1916　油彩畫布　100×75cm　紐約現代美術館藏

魯東　**阿波羅的戰車**　1910　油彩畫布、粉彩　91.5×77cm　奧塞美術館藏

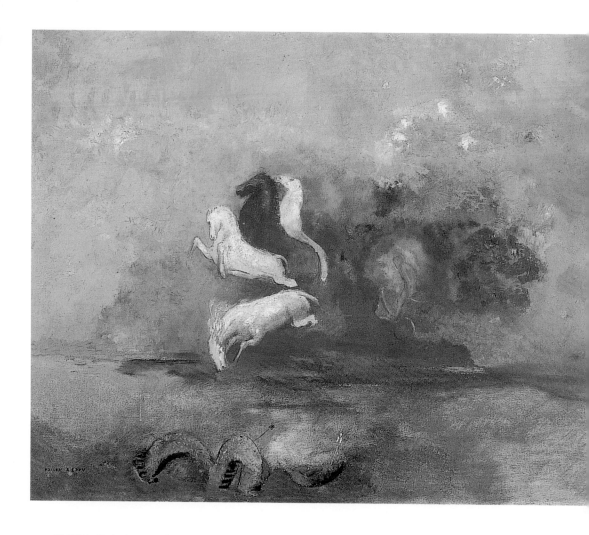

這幅油彩畫在1911年為劇作家亨利‧貝倫斯登以3800法郎購藏，創下當時魯東作品的最高價格。

　　魯東在二十八歲時，模仿過浪漫派畫家德拉克洛瓦在羅浮宮殿的「阿波羅房間」天井畫。他對德拉克洛瓦作品中的闇中襯托光的對比表現，深為感動。魯東在六十多歲後所創作的〈阿波羅的戰車〉，就是強調「光」與「闇」二元的世界，阿波羅具現出「光」，巨蛇象徵「闇」，透過阿波羅的戰車，經歷色彩與構圖的實驗，他以色彩的渲染表現飛翔的意象強調主題的呈現，被譽為「色彩畫家」。

魯東
阿波羅的戰車
1906-1907
油彩畫布
65×81cm
日本岐阜縣美術館藏

魯東
維納斯的誕生
1912
粉彩畫紙
84×65cm
巴黎小皇宮美術館藏
（右）

魯東
珀伽索斯與九頭蛇
約1907
油彩畫板
47×63.1cm
奧杜羅庫拉穆勒美術館藏
（下）

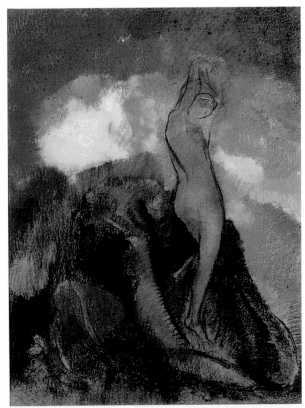

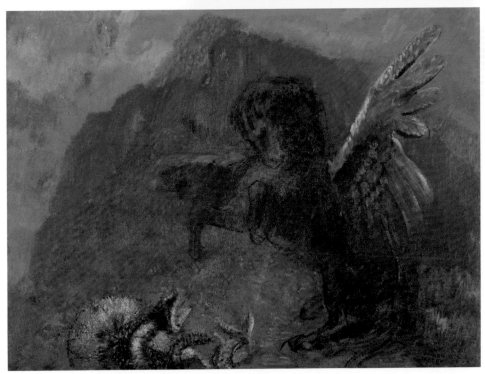

魯東的神話繪畫

傳說上的色雷斯（希臘東北部、土耳其與歐洲領土的交界區域）的詩人、豎琴名手奧菲斯（Orpheus）的故事，記載於羅馬帝國初期詩人奧維德（Ovidius紀元前43～紀元後17年）的《轉身物語》，從古羅馬時代以來，一直是藝術家喜愛描繪的主題。

在希臘神話中，奧菲斯是古希臘傳說的詩人及彈奏豎琴的名家。奧菲斯為了幫助死去的妻子而墜入陰間，在冥王的應許下將妻子帶回人間，條件是離開陰間前絕不可見到妻子的臉。但是在接近地面時，他回頭看妻子是否跟隨，打破約定的奧菲斯就此永遠失去妻子。奧菲斯傷心欲絕，對於勸誘他參加酒會的色雷斯婦女感到厭煩，此舉觸怒了她們。奧菲斯被這群崇拜酒神的女巫們襲擊，大卸八塊後丟入赫布魯斯河水中。在水中，奧菲斯的頭與豎琴結合在一起，繼續彈唱，當飄流到雷士荷斯島時，人們為他建立一座神龕，繆斯女神將其遺體收集埋葬，他的豎琴則作為一個星座置於天上，即天琴座。

1866年巴黎的沙龍展出象徵主義畫家摩洛（Gustave Moreau 1826-1898）的油彩〈色雷斯少女抱著奧菲斯之首〉，摩洛描繪的

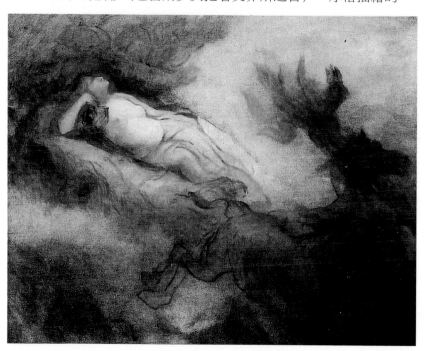

摩洛
色雷斯少女抱著奧菲斯之首
1865
油彩木板
154×99.5cm
巴黎奧塞美術館藏

魯東
阿洛拉（曙之女神）
1910
油彩畫布
65×81cm
個人藏

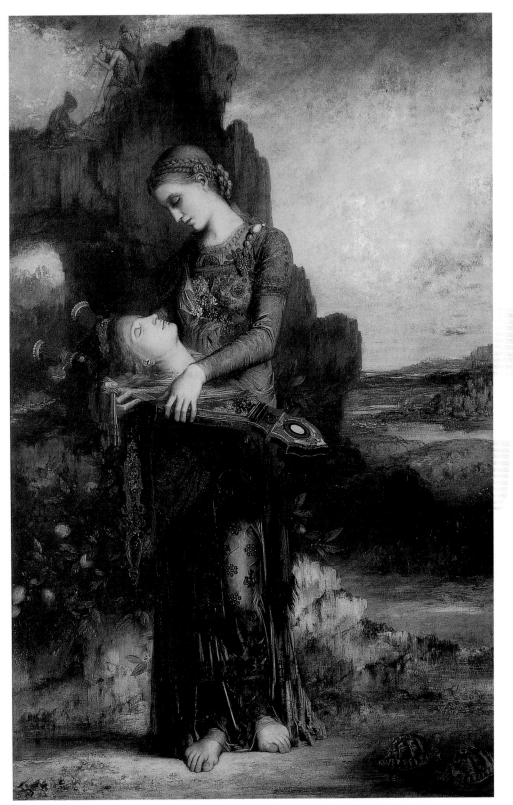

奧菲斯故事與奧維德的記述略有不同，摩洛畫出色雷斯的少女從河水中抱起奧菲斯的頭和豎琴，身穿著藍色長裙和繡花緊身衣服，佩戴寶石，在彷如仙境的山海水天背景中，身材高佻的少女溫柔凝視雙手捧著的豎琴與奧菲斯蒼白如雕刻的頭像，形成生與死之間的無言對話。畫面在上方山巔上畫了三個牧童，一個正在吹笛，讓人聯想起奧菲斯彈奏的樂音。很顯然地，摩洛在此畫中是借神話的幻想表達他自己的情感與意念，而不是故事的本身。

摩洛的〈色雷斯少女抱著奧菲斯之首〉是摩洛生前唯一在美術館公開給一般觀眾觀賞的作品。對摩洛敬愛的魯東，不難想像他對這個主題的取材是得到摩洛的啟發。魯東於1903年至10年之間創作了〈奧菲斯〉（圖見161頁），描繪奧菲斯平躺在豎琴之旁，背景是河水之畔和開花的山丘，將神話中的人物賦予音樂性與詩情的連想表現。此畫於1913年參加在美國的「精武堂」

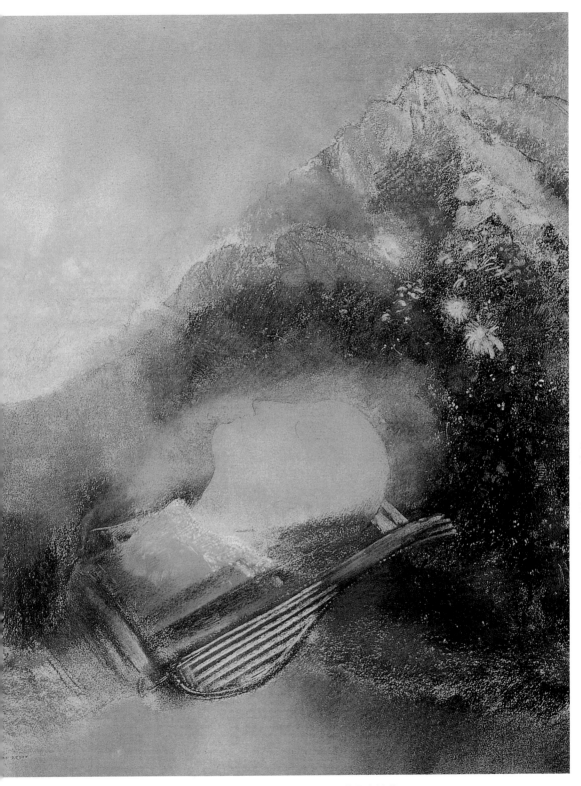

魯東　**奧菲斯**　1903-1910　粉彩畫　68.8×56.8cm　美國克利夫蘭美術館藏　　161

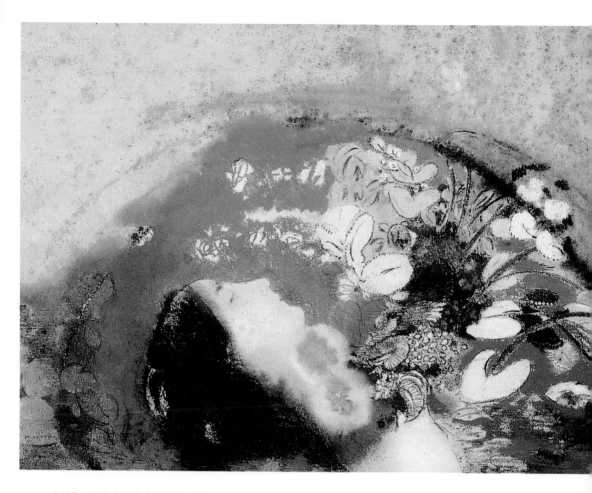

展覽，即歐洲近代美術作品首次在紐約
舉行的武庫美術展覽。今日此畫收藏在
美國的克利夫蘭美術館。

　　魯東於1914年創作的油畫〈獨眼巨
人〉（庫克洛佩斯族），是他最晚年反映
十九世紀末女性觀的傑作。畫面描繪庫
克洛佩斯族（De Cycloop）的一個獨眼
巨人波里費莫斯潛身在山頂上窺視水神
的女兒嘉拉蒂，她躺臥於山岳岩石的風
景中，似乎與自然同化。1883年時，魯
東的石版畫集「起源」，也出現如此的
獨眼巨人。

魯東
奧菲斯
1900-1905
粉彩、厚紙
50.5×67.3cm
美國伊安溫德納家族收藏

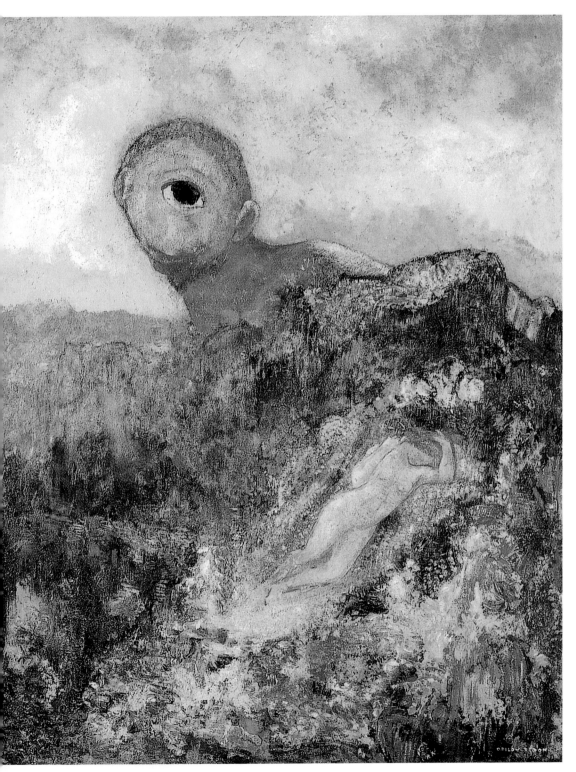

魯東　**獨眼巨人（庫克洛佩斯族）**　1914　油彩畫板　64×51cm　荷蘭奧杜羅庫拉穆勒美術館藏

1914年，魯東創作了一幅粉彩畫〈潘朵拉〉，與〈獨眼巨人〉（庫克洛佩斯族）一畫中的嘉拉蒂同樣，潘朵拉與自然一體存在，包圍在花樹植物之間，魯東畫出他想像中的人類最初的女性，與自然一體存在。

魯東從1890年代開始即經常描繪女性的側面像。進入1900年代則描寫幾位特定人物的肖像畫。晚年女性像在特定的模特兒之外，還融入幻想的變貌加上夢幻中的彩色花朵。1900年的〈保羅·柯比雅肖像〉（印象派畫家莫莉索的姪女）、1910年的〈少女薇爾莉特·海曼肖像〉（圖見166~167頁），是魯東兩種肖像畫的代表作。兩幅同樣是粉彩畫，卻給人不同感受，〈保羅·柯比雅肖像〉背景單純，是一種寫實的肖像；而〈少女薇爾莉特·海曼肖像〉在右前方坐姿的海曼側面像是寫實的造型，背景單純的銀色加上左方的色彩繽紛的繁花綠葉則是象徵性的表現，最能顯示魯東的繪畫風格。

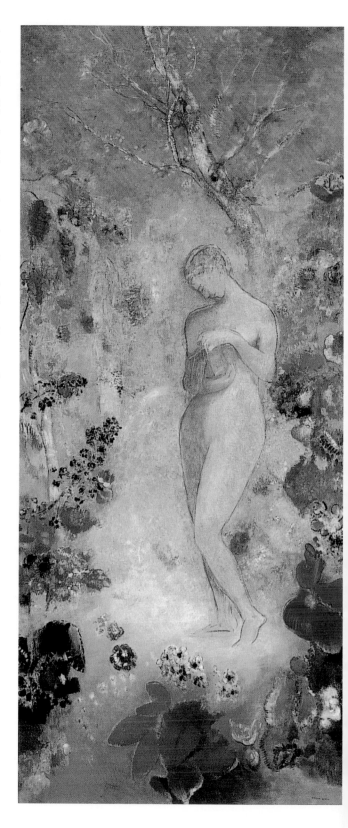

魯東
潘朵拉
1914
粉彩畫紙
56×42cm
紐約大都會美術館藏

魯東　保羅‧柯比雅肖像（印象派畫家莫莉索的姪女）　1900　粉彩畫紙　52×46cm　日本岐阜縣美術館藏

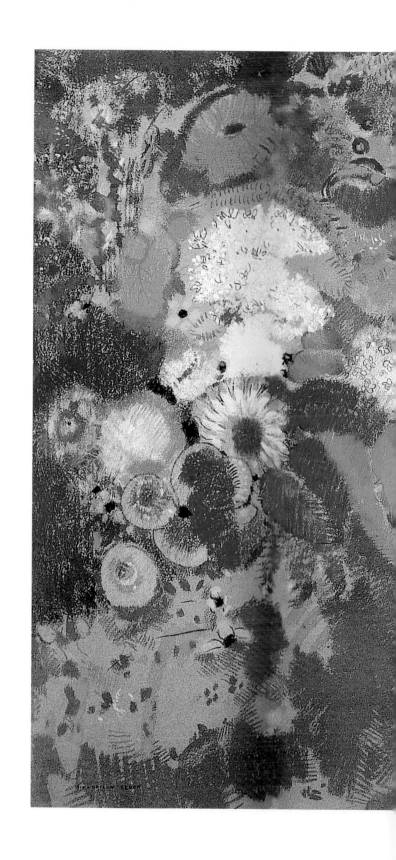

魯東
少女薇爾莉特・海曼肖像
1910　粉彩畫紙
72×92cm
美國克利夫蘭美術館藏

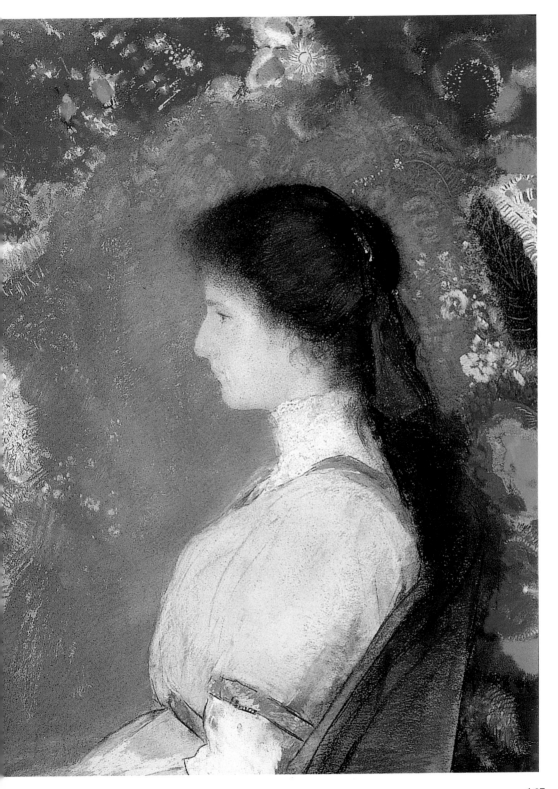

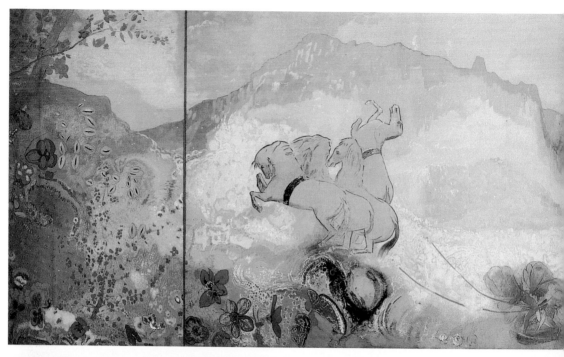

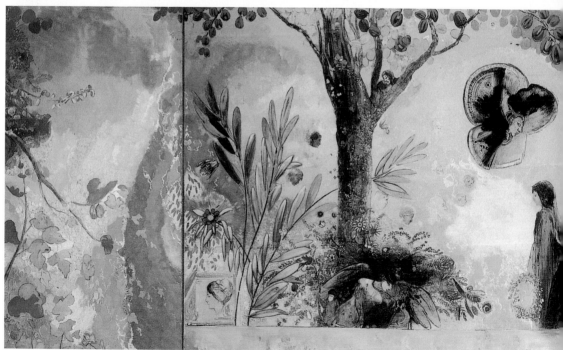

魯東　**畫（上）／夜（下）**　1910-1911　蛋彩畫布　200×65cm　法國那旁封浮羅瓦特修道院圖書室藏

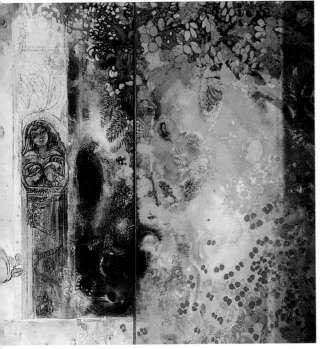

魯東的裝飾繪畫

　　1900年，六十歲的魯東，最大的支援者是鐸梅西男爵，他邀請魯東為鐸梅西家的城堡餐館創作壁面裝飾繪畫。魯東在這個大規模裝飾畫創作完成後，又應邀為巴黎的修松邸作裝飾畫，約一年時間才完成。許多見面魯東所作裝飾畫的收藏家，都請他作室內裝飾畫。魯東的作品價格因此上升，他的藝術家聲譽高漲之外，此時也成為著名的裝飾美術家。魯東最後完成的裝飾畫傑作是為封浮羅瓦特修道院圖書室的裝飾畫，以粉彩加上油彩創作的大作〈畫〉與〈夜〉。位在法國南部那旁（Narbonne）近郊山谷間的封浮羅瓦特，十一世紀建造的西多派修道院，於二十世紀初葉最後的修道士離去後，1908年被富裕的釀造業者——藝術品收藏家吉士塔夫・華埃（1865-1925）購入，著手改修成昔日建築樣式。華埃聘請魯東為修道院2樓細長一室作裝飾畫，這兩幅巨大裝飾畫〈畫〉與〈夜〉，各為200×650cm，完成於1910至1911年，是魯東一生繪畫集大成之作，畫面將畫家過去的記憶與現在交錯在一起。〈畫〉是從〈阿

波羅的戰車〉聯想起來，謳歌光明勝利，色彩明麗。〈夜〉則是
他對過去「黑」色時代的追憶，浮遊在樹枝間的頭部、人面植
物、黑翼女性之姿的墮落天使，加上植物花草構成了〈夜〉。

魯東與音樂

　　魯東晚年的彩色作品，有一大特色就是繪畫的線條和色彩
彷如音色的表現。他的油畫〈閉眼〉，畫出可以聽到的色彩的和
聲。魯東從小在音樂環境中長大，音樂成為他身體細胞的一部
分。他的哥哥艾爾尼斯特是鋼琴家，魯東自己常演變小提琴。
1870年他出入的雷莎克夫人的沙龍，多次舉行音樂演奏會。最晚
年在封浮羅瓦特旅居期間，除了在修道院圖書室作裝飾畫以外，
常與旅客聚在一起舉行音樂晚會。

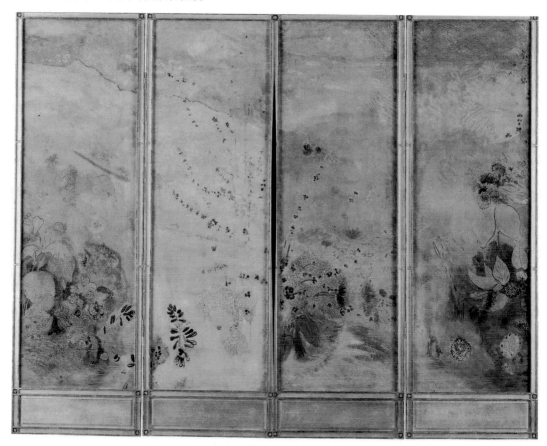

魯東　**奧利維耶・聖塞爾的屏風**　1903　油彩畫布　169.2×220cm　日本岐阜縣美術館藏

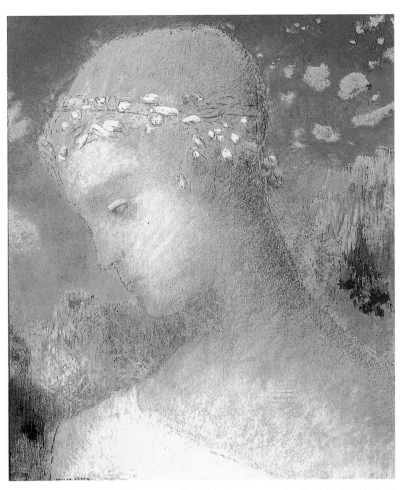

魯東
蓓亞杜莉潔
1895
粉彩、紙
34.5×30cm

　　魯東生活的時代，正是華格納（1813-83）音樂流行引發音樂界出現新動向時期。年輕時的魯東受到哥哥的影響而愛好白遼士（Hector Louis Berlioz 1803-1869）的音樂。後來在封浮羅瓦特旅居期間，與當地朋友共通崇拜音樂家修曼（1810-56）。二十世紀初葉法國的前衛音樂家薩提（Erik Satie 1866-1925）及印象樂派的德布西，都是與魯東同時代的人物。

　　十九世紀後半期的畫家惠斯勒（James Whistler, 1834-1903）、范談・拉圖爾（Fantin-Latour, 1836-1904）、克靈加（Max Klinger, 1857-1920）、威雅爾（Edouard Vuillard, 1868-1940）等都在繪畫作品中反映音樂的影響，魯東也不例外。和象徵主義關連的詩人與美術家，都受到音樂的力量喚起抽象的意象，音樂的節奏旋律最適合表現在繪畫的色彩和構成上。魯東晚年的彩色作品，透過音

樂喚起無限的意象。2018年夏季，荷蘭奧杜羅的庫拉穆勒美術館盛大舉辦「文學與音樂—奧迪隆‧魯東」特展，蒐集167件魯東的繪畫、版畫和粉彩作品。策展人霍姆伯格（Corneliab Homberg）指出，魯東與文學、音樂的關係雖有長期的研究，但從未有完整梳理這兩個影響魯東創作極大面向，並探討這兩者如何在他的藝術中具體呈現的展覽。文學與音樂對於魯東不僅是外在的影響，而是已被內化建構其認同的基礎。音樂與文學早已融入魯東作畫的筆觸，正如畫面中具強烈幻覺感的色彩和陰影於色彩顏料的堆疊和揮灑之間，富有交響樂般的濃烈律動。

魯東　**像花朵的雲彩**　1903　粉彩畫紙　44.5×54cm　美國芝加哥美術館藏

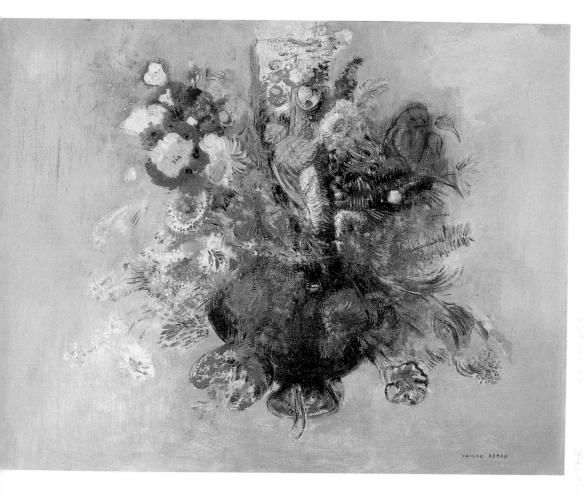

魯東
花
1905-1910
油彩畫布
50×65cm

魯東的花卉植物

　　西洋美術中有很多描繪花草、果實的繪畫，從中世紀到文藝復興，被作為基督教的象徵物。例如棕櫚葉是殉教的象徵、白百合花是聖女純潔象徵。到了巴洛克時期，繪畫題材出現了插在花瓶的花束，帶有裝飾的用途。到了十九世紀，畫家描繪寫實的庭園野花。

　　魯東在後半生畫了很多花卉畫，包括各種瓶花、與肖像畫組合的花朵，還有更多以花草植物表現官能性與神秘性。魯東代表巨作鐸梅西男爵城堡餐廳壁面裝飾畫，更是花草植物繪畫的集大成展現，描繪出他夢想中的秘密花園。

魯東　**花卉**　1900　油彩畫布　46×38cm　奧塞美術館藏

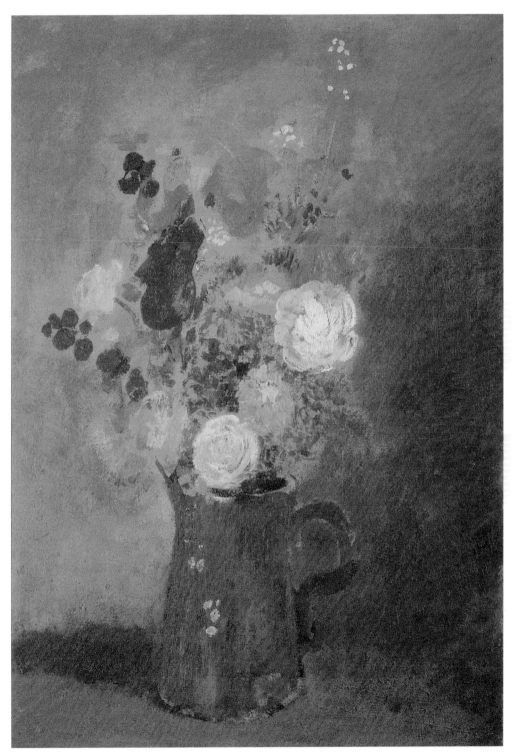

魯東　花　1905-1910　油彩畫布　50×65cm

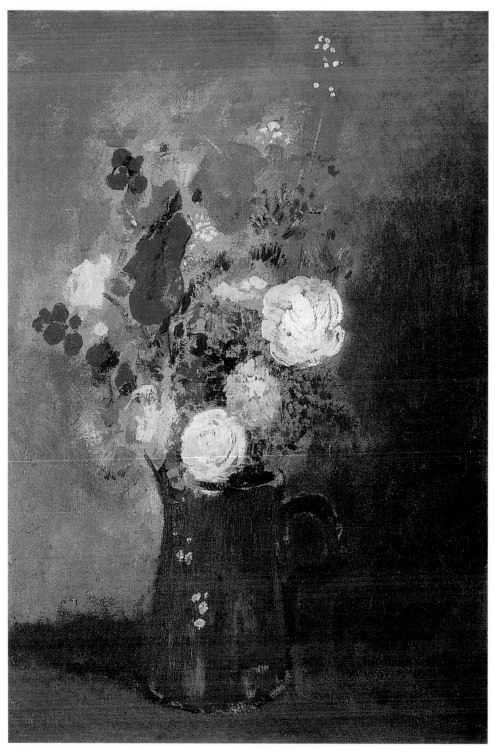

魯東　**花束**　年代不詳　油彩厚紙　45.5×33cm　波爾多美術館藏

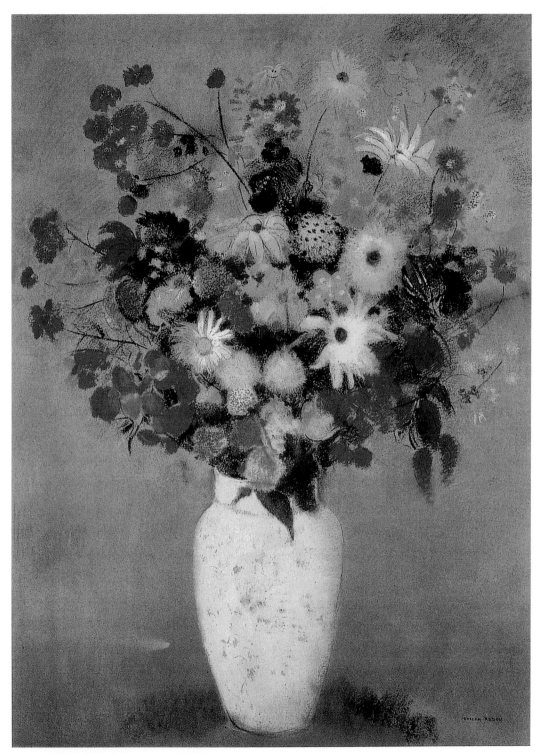

魯東　**中國白花瓶的花束**　1916　粉彩畫紙　73×54cm　紐約現代美術館藏

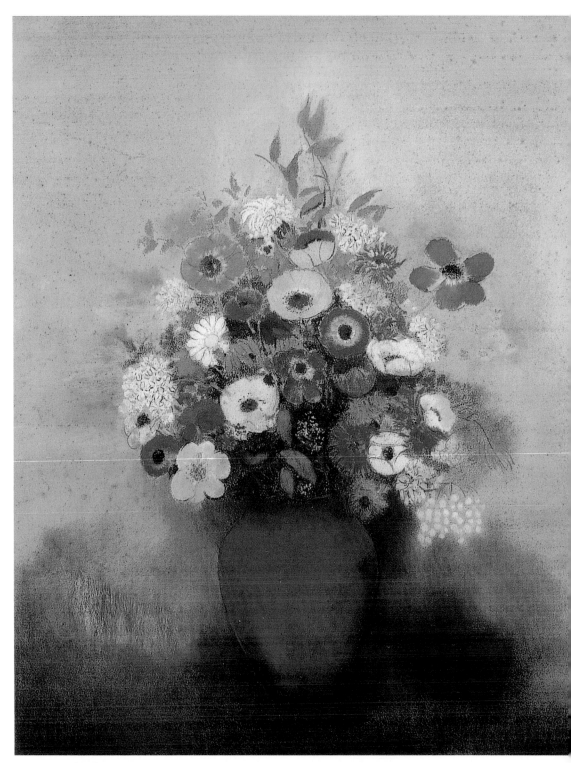

魯東　**藍花瓶的大花束**　1912　粉彩畫紙　74×60cm　巴黎小皇宮美術館藏

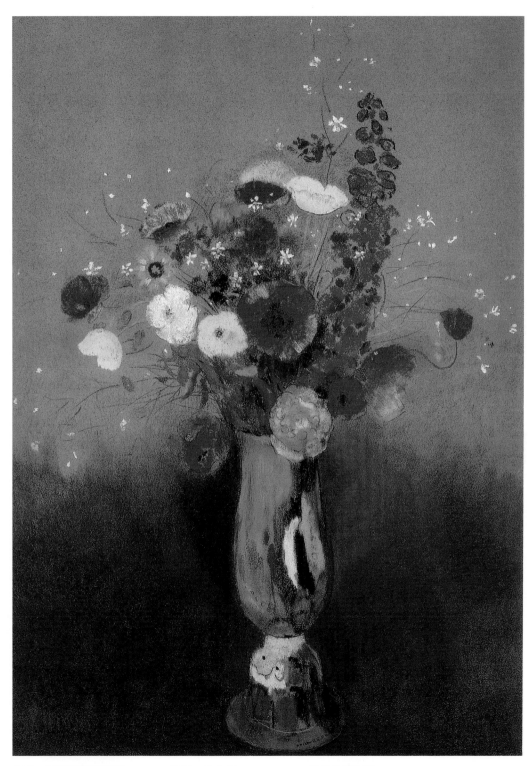

魯東　**長首花瓶的野花**　1912　粉彩、茶色紙　57×35cm　奧塞美術館藏

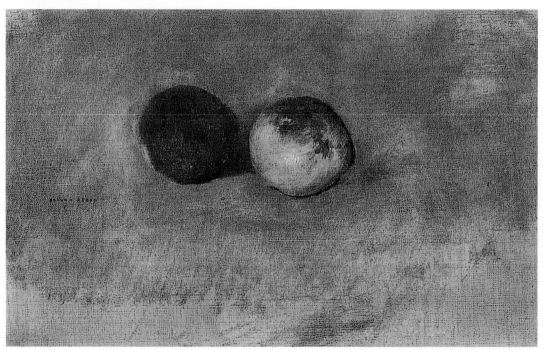

魯東　**白桌布上的辣椒與檸檬**　1901　油彩畫布　26×45cm（上圖）
魯東　**兩個蘋果**　1900　油彩畫布　22×35cm（下圖）

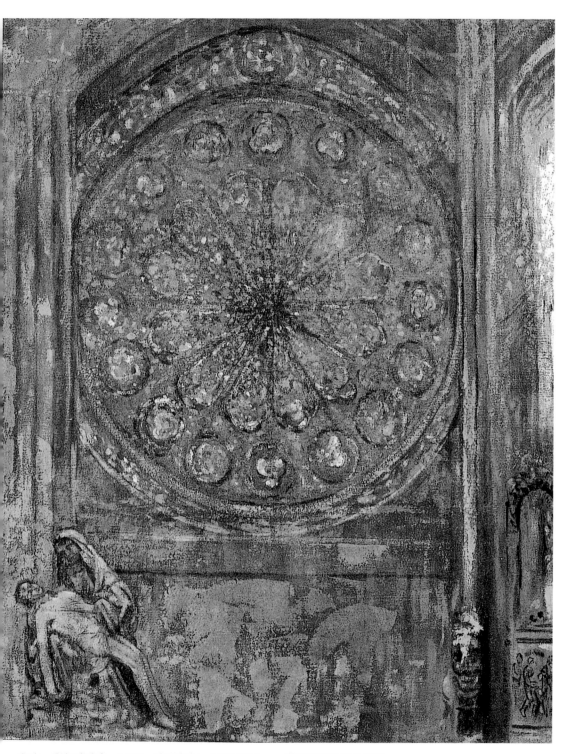

魯東　**彩色玻璃窗**　1907　油彩畫布　92.5×73.5cm　慕尼黑市立美術館藏

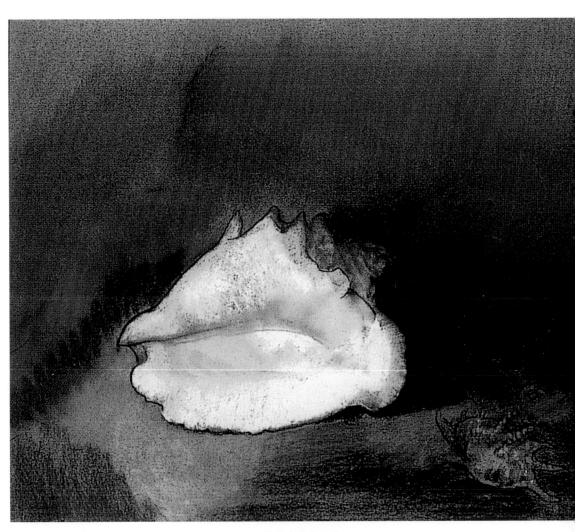

魯東 **貝殼** 1912 粉彩畫紙 52×58cm 巴黎奧塞美術館藏

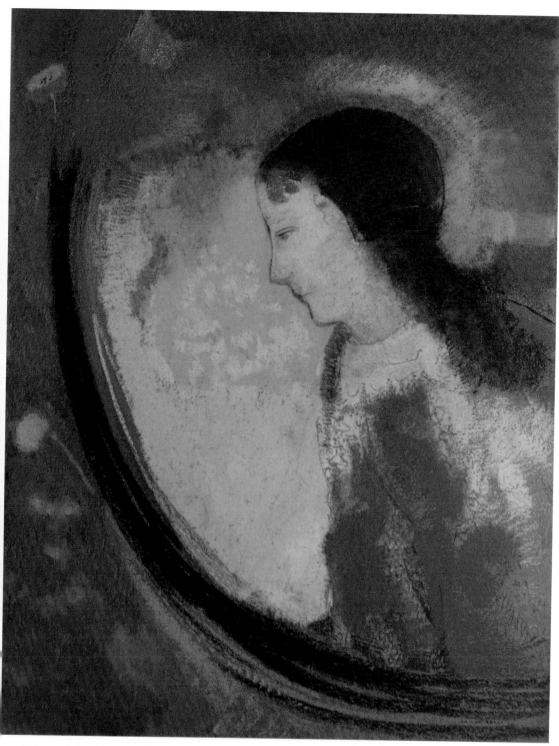

魯東　**光環中的孩子**　1900　粉彩畫紙　65×50cm　日本新瀉美術館藏

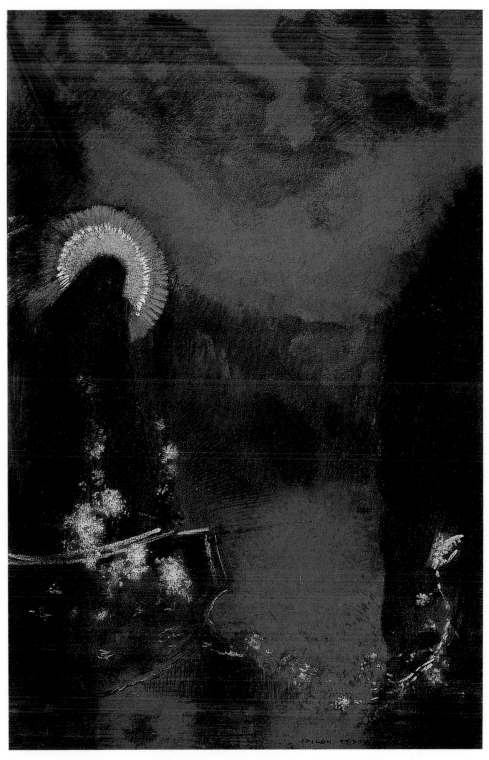

魯東　**光環的聖母**　1898　粉彩畫紙　42.2×28cm　阿姆斯特丹梵谷美術館藏

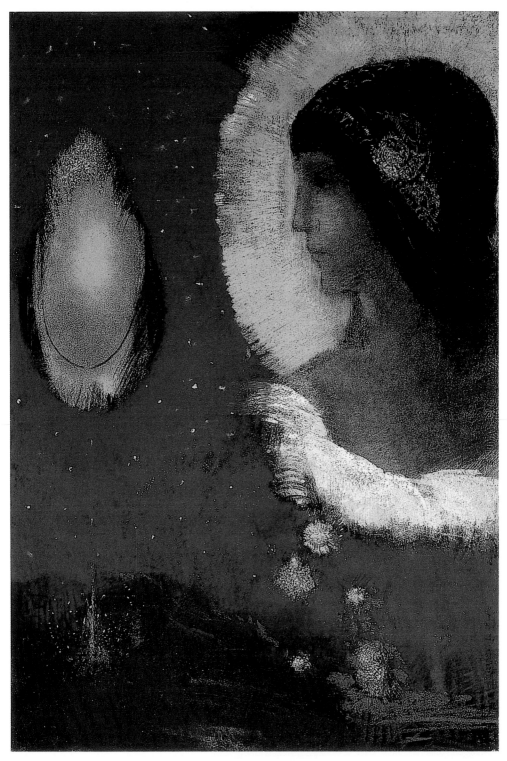

魯東　**悉達**　1893　粉彩畫紙　54×38cm　美國芝加哥美術館藏

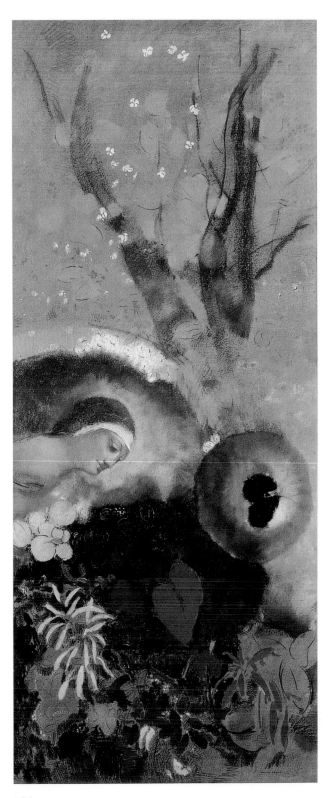

魯東
達文西頌
1914
粉彩、紙
145×63cm
阿姆斯特丹市立美術館藏

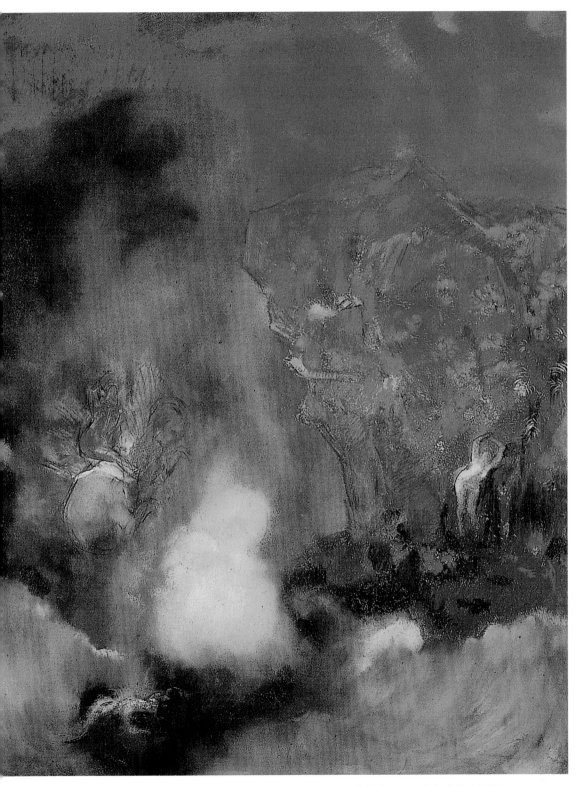

魯東　**羅傑與安潔莉嘉**　1910　粉彩畫紙　93×73cm　紐約現代美術館藏　1913年紐約精武堂展品

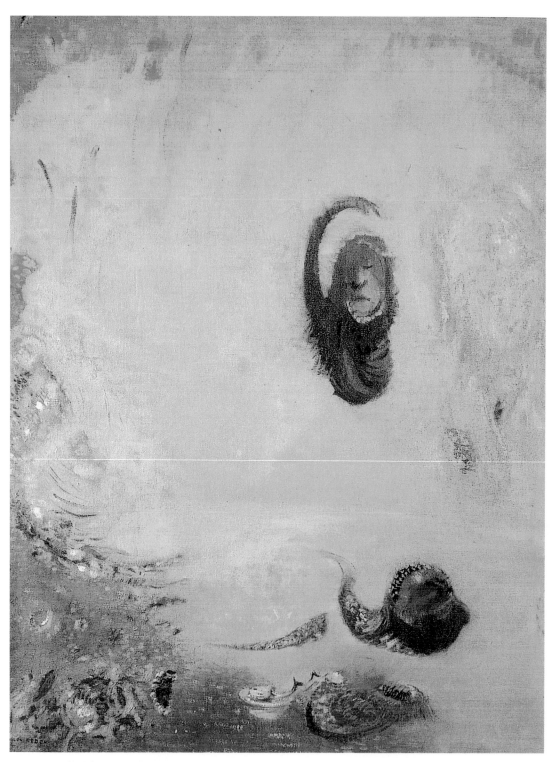

魯東　奧安尼斯（半人半魚之神）　1910　油彩畫布　65×54cm

魯東　**海底的幻視**　1910　粉彩畫紙　72×92.5cm　美國克利夫蘭美術館藏

魯東書寫《給我自己》

　　魯東的一生創作了大量的繪畫、素描、版畫作品之外，也留下了許多書寫自己作畫心得、談論藝術與觀點的文章，今日成為研究魯東藝術的重要著作資料。這裡摘譯其中數段文字。

　　藝術作品的源泉有三個，傳統、現實、個人的創意，這三個原因而產生。

<div align="right">── 魯東《給我自己》</div>

<div align="right">

魯東
側面少女
木質粉彩畫
31.5×24.7cm
（左圖）

魯東
窗邊女人
1890
木炭紙
52.1×37.7cm
（右圖）

</div>

魯東　悲嘆　1893　木炭畫紙　51.5×37.1cm

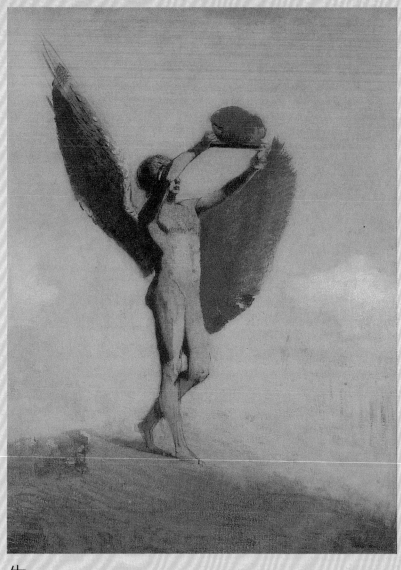

魯東
伊卡洛斯
1890　油彩畫布
52.1×38.1cm

生

　　被稱之為自然、優美之物，充滿了人類悠然特質的飛躍，正是其自由與優越的象徵。真心誠意的態度昭然若揭，調和且自由的動勢之美，正是起源於生命的深層。其外在樣貌完整展現內在精神，同時說明並證實了它。但是若我自己並未強烈感覺活著，即使只是短暫有如瀕死般存活在現實裡，都無法察覺世上任何的存在。於是我與現實生活保持和諧，即透過均衡這樣至高的法則，提高我的精神性，也使我思考。

即使在偌大的宇宙中，我也凝視著他。他是切切實實存在，神祕又偉大的「存在」。這秘密苦了我。透過在春日第一道如此透明充足的白光，我在大自然中見到他。面對他，我的心揚起。在更加高遠的天空深處，我的目光迷離，然後被定在那裡不動。

我在這有意識的幻覺中，為強而有力的自己感到自豪。這天，在不安的自我周遭，外在的事物不斷開花結果，我的意志也變得堅強。接著，我感覺到自己身為人，身為一個完整的人這件事。我內在的生命力壯大，滿溢幾近過剩的程度，脈搏跳動著。全身都是善感的，活著，敘說著。於是言語，絕不會顯而易見又高聲疾呼地被我驚嚇的眼所揭露。

—— 魯東《給我自己》

魯東
墜落天使
1890-1895　油彩紙
23.8×34cm
波爾多美術館藏

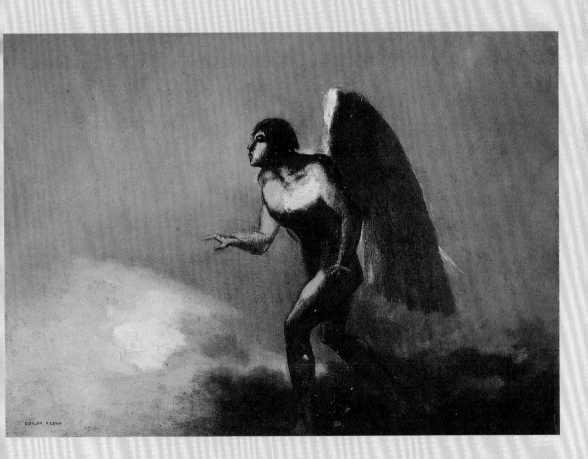

關於我的藝術

　　我盡我所能完成了一種藝術。無論別人怎麼說，我總是關注於洞察目光所及世界的美好，遵從自然和人生的法則，創造自己的藝術。

　　我會這樣做，乃是基於引領我崇拜美的幾位大師的愛慕。藝術具有至高的影響力，它既崇高、健全又神聖，能讓人進步成長。對於藝術的愛好者而言，藝術只能帶來甜美的喜悅，但是對於藝術家而言，它往往伴隨著煩惱，為了播種形成新的種子。我順從潛藏於藝術的定律。它引領我在能力所及的範圍內，追隨著

魯東
布羅菲雙重像
木炭、紙
25.7×20.7cm

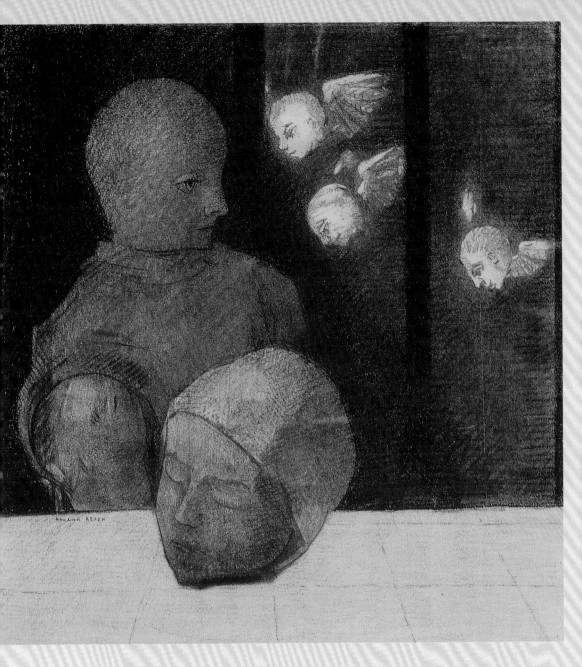

魯東
囚人
1880　茶色紙、木炭畫
39.5×37cm
巴黎奧塞美術館藏

夢想，終於完成付諸心血的作品。即使我的藝術跟他人
全然不同（雖然我不這麼想），但我生於我的作品，還
是會有理解我的觀眾存在。他們和我的友情並不會隨時
間而失色，有了他們的賞識，對我而言沒有比這更開心
的事了。我想會有所回報的。

<div align="right">—— 魯東《藝術家的真心話》</div>

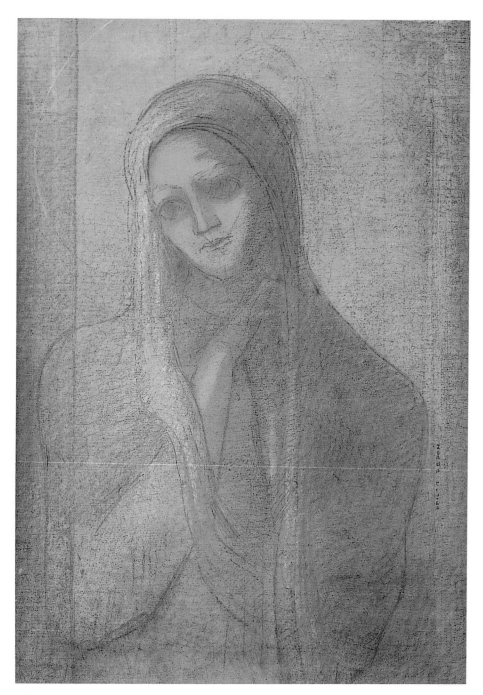

魯東　**苦惱**　1910　粉彩畫紙　43.5×31.5cm

魯東
展翼的胸像（斯芬克斯）
1898-1900
粉彩、木炭、紙
日本岐阜縣美術館藏
（右頁圖）

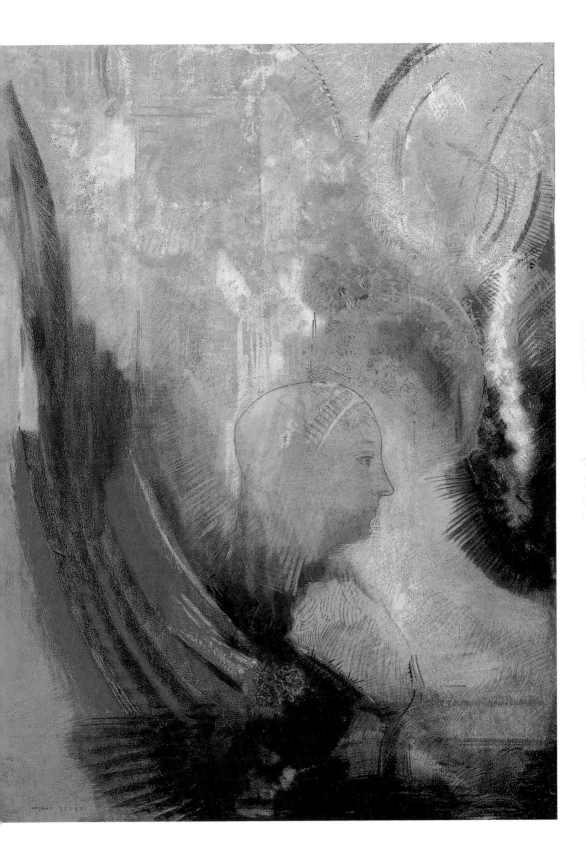

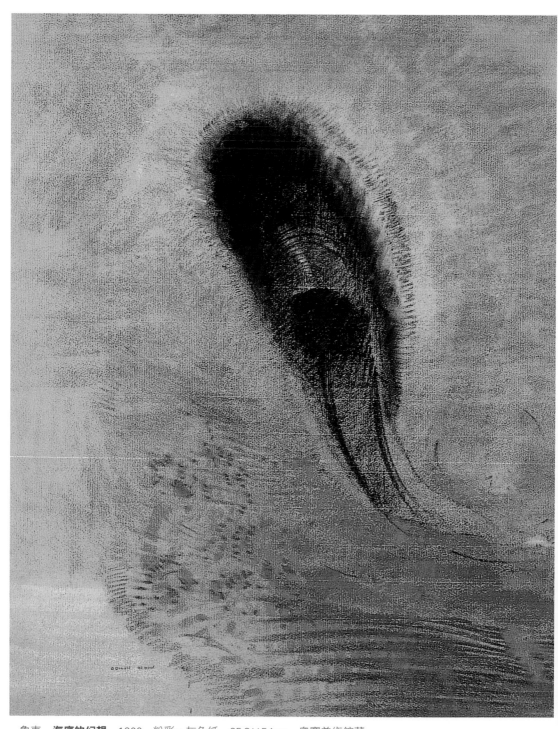

魯東　**海底的幻想**　1900　粉彩、灰色紙　65.8×54cm　奧賽美術館藏

魯東　**海底的幻想**　1904　粉彩厚紙　61×51cm　個人藏

魯東年譜

ODILON REDON

1840　4月20日，奧迪隆‧魯東在法國波爾
　　　多出生。父親佩德倫‧魯東，母親瑪
　　　莉‧奧迪爾‧葛倫。他是父母的第二
　　　個兒子，本名佩德倫約翰‧魯東。出
　　　生後兩天因體質虛弱，寄養在波爾多
　　　郊外的貝爾巴德莊國母親的親戚家，
　　　由乳母養育。貝爾巴德莊園是葡萄園
　　　與荒地包圍的16世紀建造的宅邸。莫
　　　內、羅丹出生。

1851　十一歲。進入波爾多寄宿學校就讀。
　　　美術課素描作品得過優秀獎。波爾多
　　　藝術之友會創設，從巴黎移居波爾多
　　　的畫家斯達尼拉斯‧哥林加入會員。

1852　十二歲。奧迪隆‧魯東的哥哥艾爾尼
　　　斯特有「音樂神童」之稱，受其影響
　　　對音樂家修曼、蕭邦、貝多芬的音樂
　　　很欣賞。拿破崙三世即位，第二帝政
　　　開始。

1880年
四十歲的魯東

1855　十三歲。到斯達尼拉斯‧哥林的畫室學習素描。巴黎舉行萬
　　　國博覽會。

1857　十七歲。學校教育結束。雙親勸他學習建築，進入新古典主
　　　義建築家路易伊波里特‧盧伯工作室。認識植物學者克列
　　　沃。閱讀達爾文的進化論、文學家福樓拜、愛倫坡、波特萊
　　　爾等的著作。波特萊爾的《惡之華》於1857年出版。

1859　十九歲。參加在巴黎的晚會見到德拉克洛瓦，並與他交談。

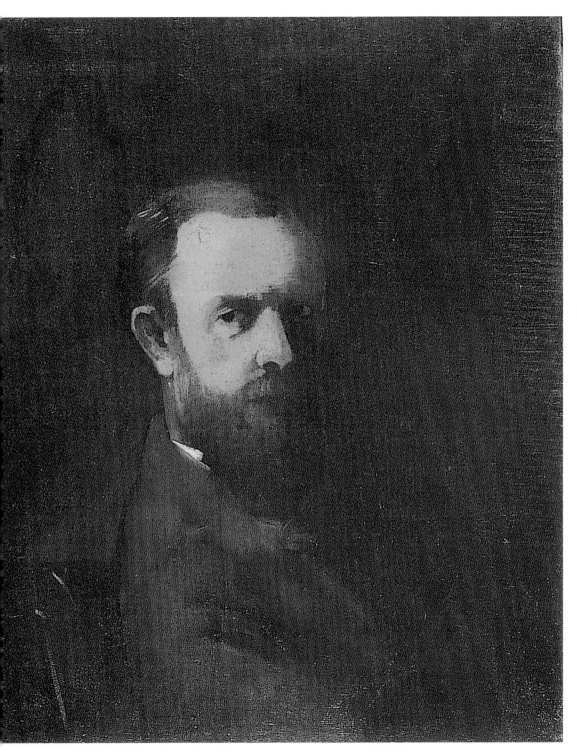

魯東　**自畫像**　1875-77　油彩畫布　61×46.5cm　波爾多美術館（寄存奧塞美術館）

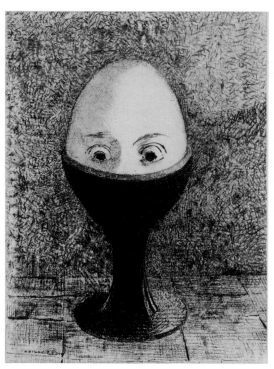

魯東　**蛋**
1885　石版畫　29.5×22.6cm　私人藏

魯東　**基督與撒馬利亞的女子**
筆墨紙本　28×23cm　波爾美術館藏

1860　二十歲。初次提出兩件風景繪畫參加波爾多藝術之友會展覽。之
　　　後至1887年陸續參展。

1861　二十一歲。住在巴黎，準備國立美術學校建築科入學考試。

1862　二十二歲。國立美術學校建築科考試落第，回到波爾多。

1863　二十三歲。開始學習雕刻。認識版畫家羅特・布雷斯坦，學習銅
　　　版畫與石畫技法，對他有決定性影響。赴庇里牛斯山與西班牙等
　　　地旅行。

1864　二十四歲。認識柯勒。赴巴黎，進入巴黎國立高等美術學校傑洛
　　　姆的公開畫室學習。此時期魯東是一位歷史的風景畫家。

1865　二十五歲。對傑洛姆的學院派指導方法懷抱不滿，回到波爾多。
　　　接受布雷斯坦指導銅版畫，創作〈淺瀨〉等數幅銅版畫。

1867　二十七歲。〈淺瀨〉入選沙龍展（官展）。作油彩〈自畫像〉。

1868　二十八歲。油彩畫〈龍塞沃峰的羅蘭〉入選沙龍展。到巴比松寫
　　　生作畫，再度會見柯勒。

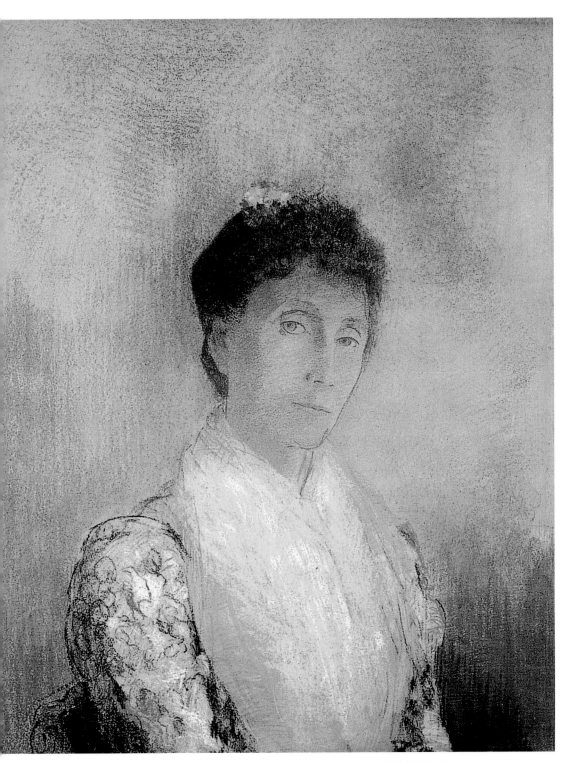

魯東　**黃色圍巾的魯東夫人**　1899　粉彩畫紙　66×50cm　荷蘭奧杜羅庫拉穆勒美術館藏

1870	三十歲。為阿拉斯禮拜堂作裝飾畫。普法戰爭爆發，動員入伍，翌年因病退伍。
1872	三十二歲。移居巴黎的蒙巴納斯。此時期，冬季住巴黎，夏季在貝爾巴德渡過。
1874	三十四歲。父親去世。為詩人馬拉美翻譯愛倫坡詩集《大鴉》作插畫。小說家福樓拜著《聖安東尼的誘惑》出版發行。
1878	三十八歲。參加雷薩克夫人沙龍，畫家范談‧拉突爾教他木炭素描轉印石版畫技法。
1879	三十九歲。最初的石版畫集《夢中》出版發行。
1880	四十歲。與卡密‧華爾特結婚，新婚旅行到布列塔尼。開始製作粉彩畫，描繪〈刺繡的魯東夫人肖像〉。
1881	四十一歲。在巴黎的「現代生活」雜誌社舉行木炭素描個展。畢卡索誕生。法國美術家協會創立。
1882	四十二歲。石版畫集《愛倫坡》發行。認識馬拉美。
1883	四十三歲。石版畫集《起源》發行。
1884	四十四歲。參加創設「獨立藝術家協會」，提出作品參加第一屆獨立藝術家協會展。
1885	四十五歲。參加詩人馬拉美主辦「星期三會」。創作《哥雅頌》出版發行。
1886	四十六歲。石版畫集《夜》出版發行。參加第八屆印象派畫展，展出15件木炭畫。長男約翰出生，同年去世。
1889	四十九歲。馬拉美的仲介參加杜蘭‧呂耶畫廊第一屆畫家＝版畫家協會展。次男亞里出生。巴黎萬國博覽會舉行。艾斐爾鐵塔完成。

法國象徵詩代表詩人馬拉美
（納達爾攝影）

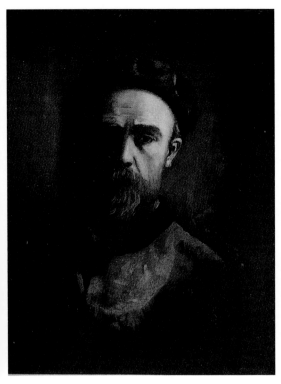

魯東　**自畫像**　1890　油彩畫布　65×49.5cm
巴黎奧塞美術館藏

魯東　**阿吉爾‧馮杜尼夫人肖像**　1901　油彩畫布
72×57cm　紐約大都會美術館藏

1890	五十歲。版畫畫集《惡之華》發行。第七屆「二十人會」展覽在比利時布魯塞爾舉行，魯東提出油畫一件、粉彩畫二件、木炭畫九件，素描十九件參加展出。參加杜蘭‧呂耶畫廊的第二屆畫家＝版畫家協會展。
1891	五十一歲。參加第三屆畫家＝版畫家協會展。石版畫集《夢想》發行。出席歡送高更赴大溪地宴會。
1894	五十四歲。在杜蘭‧呂耶畫廊舉行大規模個展。荷蘭海牙舉行「魯東畫展」。
1898	五十八歲。童年時代居住地方貝爾巴德的土地售出。此時個人收藏家訂購魯東作品增加。象徵主義畫家摩洛去世。馬拉美去世。
1900	六十歲。與鐸姆西男爵共赴義大利旅行。12月開始製作鐸姆西城堡餐館裝飾畫。在杜蘭‧呂耶畫廊舉行個展，展出14件粉彩畫、20件油彩畫。

1901	六十一歲。鐸姆西城堡餐館裝飾畫於秋天完成。
1903	六十三歲。獲頒獨立勳章。參加獨立沙龍創設。在杜蘭·呂耶畫廊舉行個展。
1904	六十四歲。油彩畫〈閉眼〉以1000法郎被法國國家購藏。巴黎舉行的獨立沙龍特設魯東專室向魯東致敬。塞尚展覽同時舉行。會場以各種花為主題的畫特別多。
1906	六十六歲。杜蘭·呂耶畫廊個展，展出53件作品，多幅畫「花」的作品。
1908	六十八歲。國立科普蘭織製作所邀請他製作屏風草圖。
1909	六十九歲。阿姆斯特丹舉行魯東展，並請他發表演講。創作〈阿波羅的戰車〉、〈維納斯的誕生〉連作。
1910	七十歲。為那旁的封浮羅瓦特修道院圖書室創作裝飾畫，居住在當地。翌年完成裝飾畫。

魯東　**讀書的女人**
1914　油彩粉彩畫紙貼於畫布　63×53cm
波爾多美術館藏（寄存巴黎奧塞美術館）

魯東　**捕魚的女人**
1914　粉彩畫、紙　60×45cm

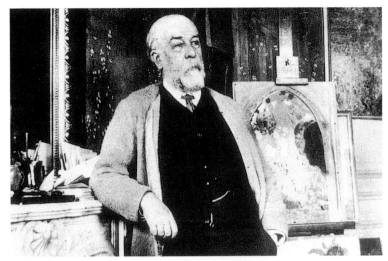

晚年的魯東，攝於畫室

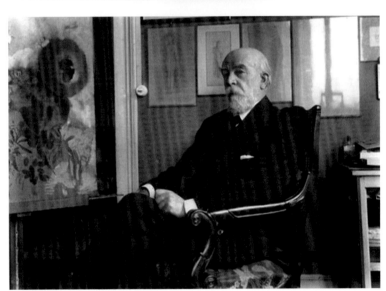

魯東晚年攝於畫室

1913	七十三歲。安德烈‧梅里奧整理發行魯東版畫作品圖錄。紐約舉行首次國際現代美術展——即「精武堂美術展」，魯東提送油彩、粉彩36件、石版畫29件、銅版畫7件參展。
1914	七十四歲。兒子亞里參加第一次世界大戰。
1915	七十五歲。製作一系列花與靜物畫。
1916	七十六歲。7月6日，魯東在巴黎自宅過世。
1922	奧迪隆‧魯東著作《給我自己：日記（1867-1915）人生、藝術、藝術家的自白》在巴黎佛里社出版。

國家圖書館出版品預行編目（CIP）資料

魯東：象徵主義代表畫家 /
何政廣編著. -- 初版. -- 臺北市：藝術家,
2018.08
208面；23×17公分. --（世界名畫家全集）
ISBN 978-986-282-220-3（平裝）
1.魯東(Redon, Odilon, 1840-1916)
2.畫家 3.傳記

940.9942 107013244

世界名畫家全集
象徵主義代表畫家

魯東 Odilon Redon

何政廣 / 編著

發行人　何政廣
總編輯　王庭玫
編輯　洪婉馨
美編　黃媛婷
出版者　藝術家出版社
　　　　　台北市金山南路二段165號6樓
　　　　　TEL：（02）2371-9692～3
　　　　　FAX：（02）2396-5708
　　　　　郵政劃撥：50035145 藝術家出版社帳戶

總經銷　時報文化出版企業股份有限公司
　　　　　桃園縣龜山鄉萬壽路二段351號
　　　　　TEL：（02）2306-6842
南部區域代理　台南市西門路一段223巷10弄26號
　　　　　TEL：（06）261-7268
　　　　　FAX：（06）263-7698
製版印刷　欣佑彩色製版印刷股份有限公司
初版　2018年8月
定價　新臺幣480元

ISBN　978-986-282-220-3（平裝）